繪畫探索入門

花卉彩繪

An Introduction to PAINTING FLOWERS

繪畫探索入門

花卉彩繪

造型・技法・色彩・光線・構圖

Elisabeth Harden 著

周彥璋　譯

視傳文化事業有限公司

出 版 序

藝術提供空間，一種給心靈喘息的空間，一個讓想像力闖蕩的探索空間。

走進繪畫世界，你可以不帶任何東西，只帶一份閒情逸致，徜徉在午夢的逍遙中；也可以帶一枝筆、一些顏料、幾張紙，以及最重要的快樂心情，偶爾佇足恣情揮灑，享受創作的喜悅。如果你也攜帶這套《繪畫探索入門系列》隨行，那更好！它會適時指引你，教你游目且騁懷，使你下筆如有神。

《繪畫探索入門系列》不以繪畫媒材分類，而是用題材來分冊，包括人像、人體、靜物、動物、風景、花卉等數類主題，除了介紹該類主題的歷史背景外，更詳細說明各種媒材與工具之使用方法；是一套圖文並茂、內容豐富的表現技法叢書，值得購買珍藏、隨時翻閱。

走過花園，有人看到花紅葉綠，有人看到殘根敗葉，也有人什麼都沒看到；希望你是第一種人，更希望你是手執畫筆，正在享受彩繪樂趣的人。與其為生活中的苦發愁，何不享受生活中的樂？好好享受畫畫吧！

視傳文化 總編輯 陳寬祐

國家圖書館出版預行編目資料

繪畫探索入門：花卉彩繪/Elisabeth Harden著；周彥璋譯--
初版--〔新北市〕中和區：視傳文化，2012〔民101〕
　　面：公分
　　含索引
　　譯自：An Introduction to Painting Flowers

　　ISBN 978-986-7652-58-4(平裝)

1.花鳥畫-技法

944.6　　　　　　　　　　　　　　94011893

繪畫探索入門：花卉彩繪 An Introduction to Painting Flowers

著作人：Elisabeth Harden
翻　譯：周彥璋
發行人：顏義勇
編輯顧問：林行健
資深顧問：陳寬祐
中文編輯：林雅倫
出版印行：視傳文化事業有限公司
行銷企劃：新一代圖書有限公司
　　　　　新北市中和區中正路906號3樓
　　　　　電話：(02)2226-3121
　　　　　傳真：(02)2226-3123
郵政劃撥：50078231新一代圖書有限公司

經銷商：北星圖書事業股份有限公司
　　　　新北市永和區中正路458號B1
　　　　電話：(02)29229000
　　　　傳真：(02)29229041
印刷：Star Standard Industries(Ptd.)Ltd.

每冊新台幣：460元

行政院新聞局局版臺業字第6068號
中文版權合法取得·未經同意不得翻印
◎本書如有裝訂錯誤破損缺頁請寄回退換◎

ISBN　978-986-7652-58-4
2012年7月　初版一刷

目　錄

前　言

花是生命與愛、新生與活力的象徵，彩繪花卉更是一種至高無上的享受。花卉，除了在花園及鄉間田野提供繪畫者日常生活中最豐富多樣的繪畫素材，更可轉化成為各種設計與圖案的元素，如陶藝製作、紡織製衣及廣告表現，這些行業都充分運用花卉的簡單圖形，因此花卉可說是生命中源源不絕的靈感泉源。

花朵最令人心動之處在於生命力的無窮展現，因此繪者通常會藉由繪畫的方式，捕捉住與花朵相遇時的瞬間美好。每位畫者對花的感受度不同，呈現出來的畫作也不盡相同，但肯定的是——一朵靜置在玻璃瓶被仔細觀察的花，與滿山遍野色彩炫目奪人的盛開花朵一樣令人傾心。每一幅花卉作品不僅反應畫者獨特的觀感，更是個人對花型、色彩或當時心情的最佳寫照。

以花做為繪畫主題，有幾個顯而易見的優點，像是題材豐富、所需花費卻不多。曾幾必須翻山越嶺歷經千辛萬苦到達喜馬拉雅山脈，才能看得到的杜鵑花，現在處處可見。而風景畫與肖像畫的繪製，在取材上有一定的困難度與複雜度，但是完成一幅花卉作品，路邊處處可見的野花也是最佳的題材，花朵取得方便的優勢，使畫者可隨時就地取材並依據自己的想法，快速在屋內或房間一角隨興作畫。

除以上所述，花卉彩繪的優點還包括：透過有計劃、長時間及近距離的方式觀察花朵，較能挖掘出乍看之下易被忽略的花朵造型、色彩與暗藏其中的花景特色，因此花卉彩繪就像一趟豐富的探勘之旅，歷史上有許多偉大的藝術家都曾為此踏上旅程。近

下圖：蘿絲瑪莉‧珍洛特（Rosemary Jeanneret）所繪的美麗罌粟花（poppy），充分表現出花瓣與花莖的細緻之處。

距離觀察花朵，除了可將花朵的個性、姿態與細節所構成的整體感一覽無遺之外，藉由觀察亦可讓自己認清，現在的觀察結果和原先所看到或認定的有何不同，例如：仔細觀察眼前的一片葉子，有時呈現銳角三角形，而非一般所認為的橢圓形；又如，白色花朵在面光的情況下，部分看來像深灰色，這些差異都可在觀察過程中一一被發現。

本書的宗旨在於鼓勵讀者培養觀察的技巧，並提供畫材與畫具的基本認識，以及具體呈現一些藝術家為完成畫作，運用構圖與發揮創造力的技術與方法。本書最終的目標，是希望能激起每位讀者提筆作畫的慾望，自信地表現出原本就存在心中的花朵。

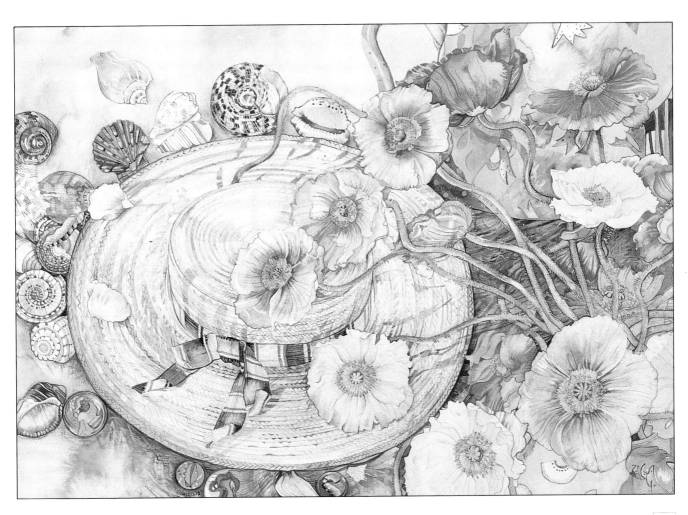

1

<u>花卉彩繪的歷史</u>

早在人類懂得將自然界所觀察的造型表現在日常生活
之際，花卉就已成為人們筆下的題材。我們發現人類
使用樹木與植物的基本造型時，僅以粗拙的方式，將
燒過的樹枝混合有色泥土塗抹在畫布上。而運用各種
花卉素材時，則是慎重地使用於裝飾埃及法老王的墓
室，做為貴族死後最崇敬的守護。此外像是蓮花與紙
莎草（papyrus）亦被廣範使用於各種裝飾。

米諾斯、希臘及羅馬這些早期社會，藉由描繪花卉來記錄食物與藥草的來源，長時間的昇平社會使得植物學藝術蓬勃發展。隨著羅馬帝國的崩落與混亂，阿拉伯學者運用複製與重製古代抄本的方式，使破碎的植物學知識得以延續，並在數世紀後的修士社會中再度與世人見面。修士們巧妙運用花園中所獲得的靈感，創造各種花卉巧飾用以點綴、彰顯上帝的手抄本。

對知識的渴望是文藝復興時期的表徵之一，當時，科學與泛藝術是檢驗自然界中每項事物的方式，李奧納多‧達文西（Leonardo da Vinci）是將科學和藝術兩個領域合而為一的表率。身為科學家，李奧納多下盡工夫研究所有自然界的東西，如葉序，或稱葉子在莖幹上的排列方式；當他的角色轉換為藝術家與精細描繪師時，他又試著在素描中捕捉生命的動能，因為他相信「不論人類或自然萬物，必有共通的特性」。

同一時期，亞勒佰列希特‧杜勒（Albrecht Dürer）在德國所作的水彩研究更令人刮目相看。許多人都對他長期研究一塊車前草草皮、下垂的蒲公英及長而尖的草而感到印象深刻，從此研究中所創造的畫作是杜勒因病在家修養一段時間後的作品，仔細觀察這幅畫，便可窺見他當時對生長中萬物的觀感及對生命活力最直接的反應。

在東方，花卉彩繪已有數千年歷史，並已發展出與西方世界截然不同的繪畫觀，東方的繪畫觀較少關注在植物學的嚴謹度上，而是更多對美學、對符號以及對生命力的投入，再藉由揮動畫筆充份捕捉植物的生命特質。

這些技巧與日常生活應用密

上圖：圖中可看出以花卉裝飾手抄本四周的巧思，花朵以極精細的方式繪成，不僅富含設計感，更使用不透明的顏料來突顯花朵特色。圖中漂亮的花卉畫手抄本，約在西元1500年完成，出自一位不知名的法蘭德斯藝術家，現被收藏在倫敦維多利亞與亞伯特博物館。

右圖：《草地》，亞勒佰列希特‧杜勒（The Great Piece of Turf by Albrecht Dürer）。於1502年完成，此畫被收藏在維也納艾伯特美術館（Albertina Vienna）做永久展出。從畫中可發現，杜勒是採取與河邊肥沃低草相同高度的視點來完成畫作，展現他結合微觀科學分析與對自然界細心又不失創意的觀察。

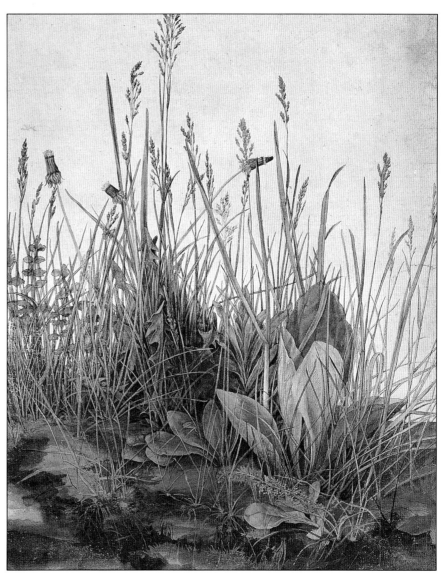

上圖：《花卉、鸚鵡與猴子》， 蒙諾葉·尚·巴提斯特（Flowerpiece with Monkey and Parrot by Monnoyer, Jean Baptiste）。這幅畫結合清新的手法，並帶有豐富色彩與造型。目前在倫敦，亞倫·家克巴斯（Alan Jacobs）畫廊展出。

下圖：花卉是印象派畫家最易表現的主題。《瑟瑞》，雷諾瓦·皮耶·奧古斯特（La Serre by Renior, Pierre-August）。約於1900年完成，雷諾瓦當時是一位多產的畫家，玫瑰是他最喜愛的主題。

不可分，東方孩童們自幼被要求學習使用毛筆與墨汁的方式，隨著年紀與技術的增長，有朝一日便可用優雅的姿態及技巧熟練的畫筆一揮而就，完成一幅幅生動的花卉畫作。

隨著貿易商與探險家相繼到訪，當西方遇見東方，這一股發展成熟與差異極大的新花卉繪畫風格傳到西方，引發的震撼力不言可喻。另一方面，日本與中國藝術的極簡型態，搭配印度與波斯人精於細節與圖案的風格，所引發的東方力量，自古至今，仍持續影響著各類工匠與藝術家。

17世紀的荷蘭，雖然花卉繪畫的風格及作畫動機與前幾個世紀並無不同，卻也造就了相當的藝術影響力。

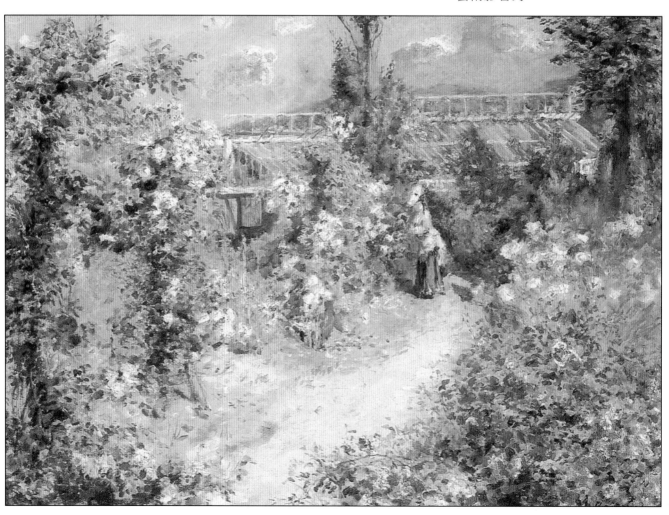

當荷蘭被要求嚴苛的西班牙天主教解放後，在經濟極度繁榮的助力下，富商為了展現個人雄厚的財力，在畫作的收藏上捨棄一般常見植物，天涯海角尋找華麗少見的花朵，如鬱金香。這種趨勢促使藝術家竭盡心力，完成一幅幅藝術性極高的畫作，這一個藝術滿足慾望的時期，被視為花卉彩繪的巔峰。

接下來的幾個世紀，花卉畫受重視與喜愛的程度依舊如日中天、歷久不衰。隨著花園的相繼設立，藝術家更是隨侍在各類花朵旁，當時最優秀的植物畫家，如鮑爾（Bauer）與瑞道特（Redoute），不僅為新品種的植物做了詳盡紀錄，並且將這些新發現的植物透過印刷品的方式，使更多民眾加以認識及了解。而後，當旅行變得更容易、更方便之時，許多業餘又富裕的植物愛好者，便無懼地漫步於世界各地以記錄各式花卉。

十九世紀是花卉彩繪發展出新方向的重要時期。自然界的萬物是法國印象派畫家取之不竭、用之不盡的寶藏，而花朵則是他們用來探討色彩的一部份，並藉由花園與風景的描繪，做為表達光線的一種方式。這些藝術家們，充份享受科技進步帶來的甜美果實，諸如許多新顏色及管裝顏料的發明，使他們可以輕鬆帶著顏料到戶外作畫，而金屬套環畫筆的出現，使得顏料得以附著在畫筆上，再藉此將顏料以拍打的方式呈現在圖面上，堆積出具有跳動性及豐富表現性的色彩肌理。這種方式不僅徹底顛覆以往大眾對花卉彩繪既有的概念，這樣的畫風也透過幾位大師級的藝術家而被世人所熟知，包括：莫

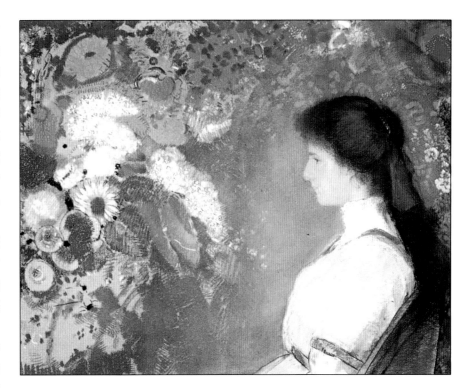

上圖：《阿門像》，歐迪隆‧魯東（Portrait of Mademoiselle Violette Hayman by Odilon Redon）。此畫有著如同花朵般盛開的想像力。魯東藉由女孩側面襯托艷麗繽紛的色彩構圖。

內（Monet）畫作中的花園及池塘，呈現充滿躍動性的光線與遍地豐富的色彩；歐迪隆‧魯東（Odilon Redon）則以夢幻般的花朵與肖像畫所著稱；雷諾瓦（Renior）的畫作特色是柔軟朦朧的花朵。至於梵谷（Van Gogh），為了研究各種顏色特性而創作出為數可觀的花卉畫，包括為迎接高更（Gauguin）到訪，精心畫出一系列色彩鮮黃的太陽花，裝飾位於法國南部亞爾（Arles）的寓所。

十九世紀也是美國花卉畫家的時代，此時代主要藉由視覺傳達展現出新世界各種奇妙之處；前拉斐爾派（Pre-Raphaelites）追求續密的植物細節過程中，恢復了消逝已久的純真手工藝黃金年代；而身為美術工藝運動（Arts and Crafts Movement）成員的藝術家，則嘗試將植物生長的線性活力納入設計之中。查爾斯瑞南‧

麥金塔（Charles Rennie Mackintosh）亦遵循「藝術如同花朵，生活則是綠葉」的理念，將研究植物造型的心得，納入個人設計體系，並應用在日常生活中，包括織品、家具與建築的設計表現。

花卉彩繪蘊含著各種目的與表現手法，人人都有獨特的偏好與喜愛，即便擁有的複製畫作已破爛不堪，也視為不可多得的珍寶。我們對於喜愛的、或是那些常駐在心中的畫作，從不吝嗇給予更多關愛的眼神。品味那些備受吸引的畫作，更是一種無價的滿足！究竟是被充滿生氣的顏料肌理所吸引？或是被伴隨顏色產生具爆炸性的筆法所感動？還是構圖方式使目光深受吸引並停留在畫中的一隅？藉由深入剖析一些「大師級」的畫作，更易於在藝術創作的十字路口找到適合自己的方向。

畫材與畫具

一幅成功的花卉彩繪，有部分原因來自選用適當的畫材。每一種畫材都有獨特性；細緻又具透明度的水彩顏料，非常適合捕捉花朵半透明的特性，並藉此營造柔和朦朧的色彩效果；而融合不易掌握的顏料所創造出來的奇特圖案，則富含生命與動感；至於具紮實性的不透明水彩顏料（gouache），適合用來描繪造型與圖形，亦是製造鮮艷顏料的極佳畫材；油畫便是使用不透明水彩展現顏料豐厚而亮麗的一面，並呈現生動活潑的筆法。這裡提供讀者的基本建議是：先選擇適合自己發揮的畫材後，再依據畫材與畫具的搭配做不同的嘗試，唯有不斷累積各種豐富經驗，才能熟練地將技巧運用在畫作上。

在專有名詞的解釋中，繪畫，是使用適當的工具，與調和劑一同使用研磨過的色料，繪製在一種能吸收顏料的表面上。這一長串的說明，卻不足以道盡幾個世紀以來，藝術家在從事繪畫的過程中，努力發展出各種畫筆、畫紙、顏料及其他畫材的艱辛。要注意的是，少量的工具並不會使繪畫表現打折扣，剛開始學畫，最好從質好量少的畫筆與顏料下手，而非花大把鈔票買一堆派不上用場的工具。

水彩顏料與不透明水彩顏料

顏料

多數初學者應該都有這樣的經驗：興奮地收到一大盒顏料後，拚命地揮動畫筆，想從這些顏料中多揮出幾筆顏色，結果反而有弄巧成拙的挫折感。比起其他畫材，水彩價格決定品質好壞，而品質包括顏色的鮮艷度、透明度及一定程度的耐久性。

水彩是由顆粒極細緻的色料與黏結劑所組成。最古老的繪畫顏料是由天然礦石、煙灰或白堊（chalk）與膠、澱粉或蜂蜜混製而成，今日則是採用天然或化學色料，混合阿拉伯膠與一些做為保濕液的甘油所製成。顏料的不同特性使得水彩畫更增添幾分趣味，如部分土色系的顏料會形成顆粒沉澱，並停留在紙張表面；有些化學顏料會立刻被畫紙纖維吸收，形成永久的染色。只有透過不斷的試驗，每種顏色的差異性與搭配組合才能具體成形。

顏料選擇上，可依個人喜好

下圖：慎選的水彩與不透明水彩顏料，包含一盒水彩顏料塊、一些管裝不透明水彩顏料、一支好的貂毛筆及中尺寸平頭筆，還有能增加顏料厚度並強化光澤的阿拉伯膠，以及用來保留白色或淺色區域、避免上色時誤染的遮蓋液（masking fluid）。

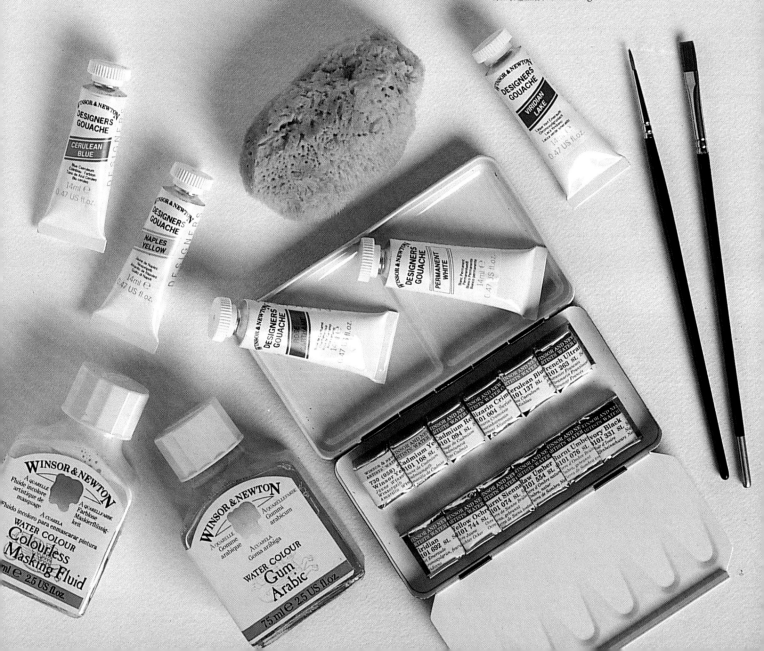

決定使用半潮濕塊狀水彩顏料、塊狀水彩顏料、管裝或液體顏料等畫材。一般來說，盒裝塊狀水彩顏料攜帶方便，具有調色的空間；而管裝顏料比較容易擠出大量顏料，適合大面積的渲染；至於液體顏料或墨汁的特性是顏色異常鮮豔但是易褪色，雖然加入中國白的顏料會使褪色情況改善。就品質來說，學生級顏料用來速寫尚可，但是顏色容易有偏差，因此在經濟許可的情況下，還是選用專家級顏料會使畫作品質更佳。

由不同公司生產的顏料，色彩差異會很大。一些知名廠牌，如溫莎牛頓（Winsor & Newton）、羅尼（Rowney）、舒麥克（Schminke）與戈巴契（Grumbacher），是多數藝術家採用的品牌。不妨在個人作畫房間的牆上，釘一張有關顏色資料的圖表，方便記錄個人常使用顏色、稀釋後與未稀釋前的狀態、顏色名稱與生產公司、等級與耐久度，還有任何新購顏色都可以加入這張記錄表中，此方式可使作畫過程更順暢。

購買顏料時，除了檢查顏料的耐久度，不要忘了對照色票顏色，因為有些色彩名稱的標示與實際顏料顏色並不相符。顏料生產公司通常會用星號來標示顏色耐久性。顏料上標示星星指的是「變色顏料」（fugitive），所謂變色顏料是指在光線照射下易褪色，粉紅色與紫色系多屬這類顏料。

不透明水彩顏料是透明水彩顏料的延伸，它的色料顆粒較粗，本身已添加白色色料，不透明水彩顏料天生色彩艷麗的主因源自反射白色色料，而透明水彩則是依賴白色水彩紙的反射。另外，不透明水彩顏料通常只附著於紙張表面，其優點是可做厚薄處理，可由暗畫到亮，並刮出質感或與打底劑混合做出「厚塗法」基底。使用不透明水彩時建議自製一份不透明水彩顏料記錄表，因為顏料乾後狀態與潮濕時的差距不小，可做為使用顏色濃淡輕重時的比較。

水溶性蠟筆（watersoluble crayons）也是另一種選擇，有粗、細尺寸之分；可以單純使用或以打濕蠟筆的筆觸形成水彩。

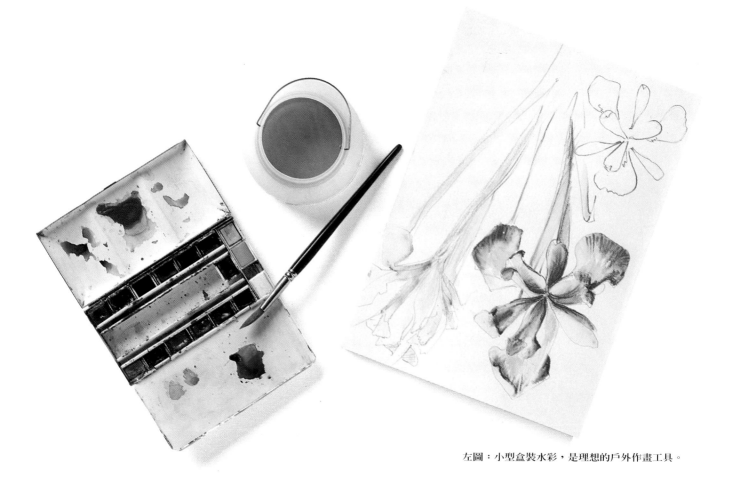

左圖：小型盒裝水彩，是理想的戶外作畫工具。

畫筆

水彩畫筆的價位及選擇十分多樣化，從便宜的合成毛、中價位的松鼠毛與山羊排筆、到以重量計價或是比黃金更貴的貂毛筆都有。純貂毛筆由西伯利亞水貂毛所製成，筆身能吸收大量顏料，筆尖柔軟有彈性，是理想的作畫工具，不僅能做大面積上色，亦能拖曳細緻線條。

至於大筆刷，如同寬平的排筆（flat brushes），適合做大面積上色；平筆與較軟的中國排筆——羊毫筆（hake），可以被扭曲形成有趣的葉子形狀，岔開可以做乾擦處理，或利用邊緣做出線條與植物莖幹的紋路，缺點是這種筆容易產生有「角度」的線條。使用線筆畫花也很好用，因為線筆的長毛尖端處可以吸取大量顏料，拖曳出細長的植物莖幹與葉子。

畫筆的尺寸大小，從只有幾支毛的零號筆，到12號的大筆都有。排筆有時是依據寬度判定大小，如16分之3英吋或一英吋。

筆　觸

依莉莎白·哈登
(Elisabeth Harden)

此幅鬱金香速寫純粹是練習，主要示範如何運用不同的筆完成特定需求的筆觸（brush marks）。

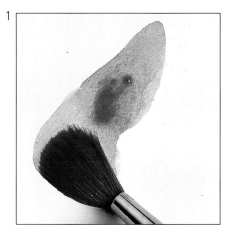

1 首先使用8號畫筆畫花瓣，畫筆沾足量顏料後，用筆尖畫出花瓣尖。

2 用較小的4號筆，從花瓣尖染入黃色，然後染到已乾的底色。

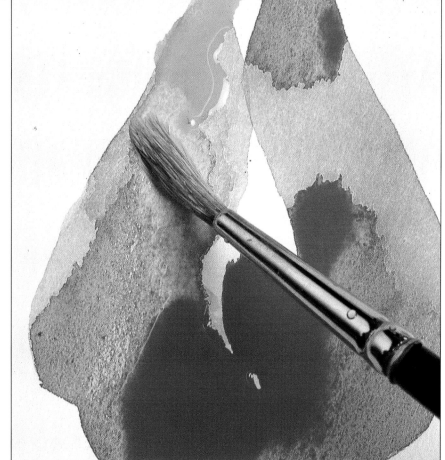

3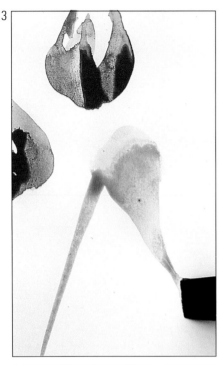

利用排筆邊緣狹長的特性，畫出平整的線條，扭轉筆毛還能做出更寬的筆觸，然後拖出線條由面變成一點。這支1英吋的合成毛畫筆，一筆便可完成這些寬窄不一的筆觸。

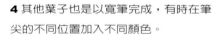

4 其他葉子也是以寬筆完成，有時在筆尖的不同位置加入不同顏色。

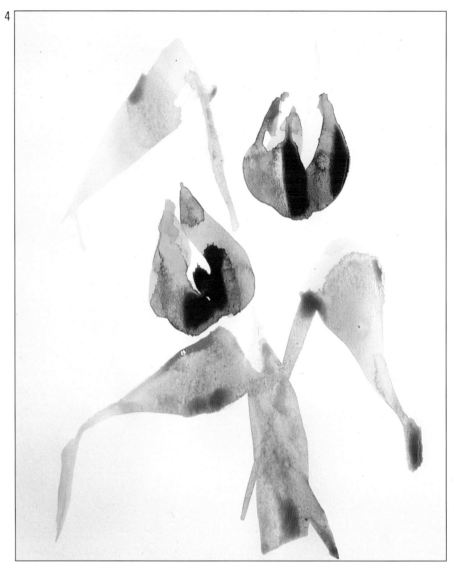

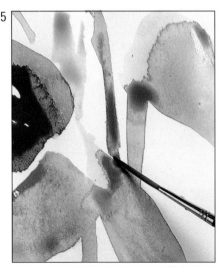

5 以一支飽含顏料的線筆完成鬱金香莖幹，這種線筆比同樣大小的短豬鬃毛更能吸收顏料，因此擅長處理細緻的線條與拖曳的形狀。

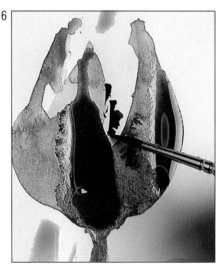

6 2號貂毛筆的尖銳筆尖可以正確無誤地在需要顏色的位置上色。

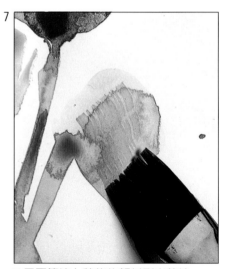

7 用平筆沾上稍乾的顏料刷出葉紋。

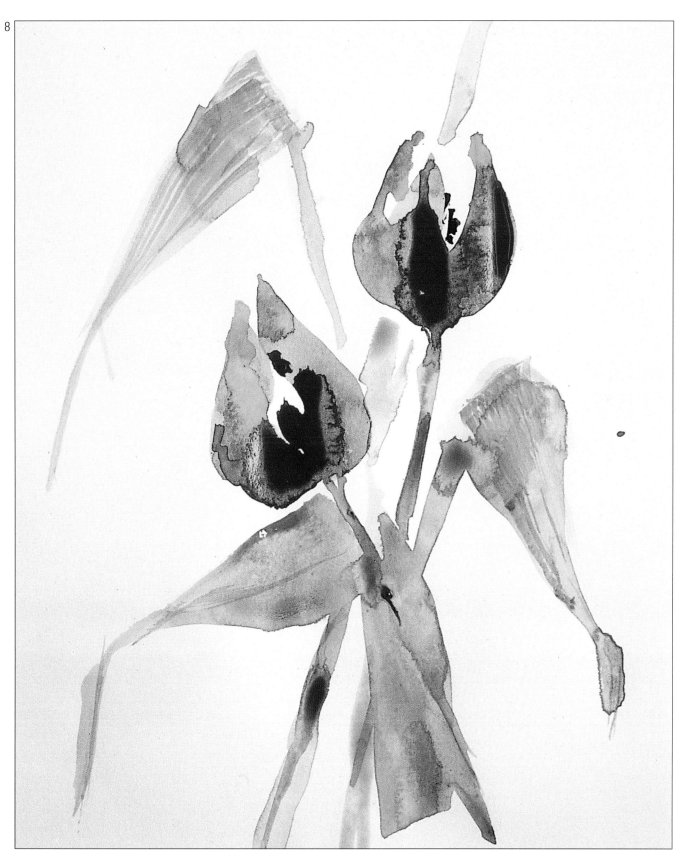

8 完成圖─透過簡單的示範與不同畫
筆的搭配運用，便可成功地完成一幅效
果極佳的鬱金香。

紙張

紙張好壞因品質與價格而有極大的差異，建議多逛逛美術用品店，除了可以親自瞭解市售畫紙種類之外，也可順便徵詢販售人員的寶貴意見，因為他們多半也是藝術家。

滑面紙（Cartridge Paper）多以木漿製成，因為韌性強，原本是用來包住小量步槍用射擊火藥，所以非常適合速寫與計畫性構圖、或是草圖與壓克力顏料畫作。

水彩紙是以亞麻與棉花碎布為原料，再以不同比例調製成耐久不含酸性的紙張，紙張可依表面粗糙程度再分為：粗面紙（Rough Paper）、冷壓紙（Cold Pressed Paper）──即一般人熟知的非熱壓紙（NOT）與熱壓紙（HP）。熱壓紙主要用於淡彩、線條與植物插畫，這種紙的表面平滑，雖然適用流暢的鉛筆線條，卻不易吸收顏料。而冷壓紙則幾乎適用各種用途，因為紙面肌理不僅可進行精細的描繪，更能吸收顏色的粗糙面，以表現活潑的乾擦筆觸。粗面紙具有不同的「粗糙面」，特質在於有些微落差的突起與凹陷部分，是使顏色能留在紙上的原因，所以使用粗面紙時，可以用乾筆使顏料停留在突起的部分，水分較多的筆觸則可深入紙面凹陷處。

除了紙張種類之外，紙張還具有不同程度的厚薄與吸水性，厚薄的標示方式是以每令（480張紙）的磅數重量，或每平方公尺的公克重（gsm）。一般來說70-140磅（150-300gsm）這種較薄的紙需要繃平，而140-260磅（300-555gsm）這種稍厚的紙可直接釘在畫板上作畫，但如果要進行大畫作或大渲染最好還是繃平後再使用。很厚的紙如300磅（640gsm）由於能夠承受大量的水分與激烈的作畫方式，不需繃平。

紙張吸水力的多寡，通常由紙張裝封的廠商在紙張漿料上標示出來。紙張吸水效果會在作畫時產生有趣的現象，最極端的情況是顏料被紙張完全吸收；若是吸水性不強的紙張會形成別有風味的模糊顏色；吸收力稍強的紙張則會在一灘顏料四周留下荷葉邊。對初學者來說，建議先從吸水性不強的紙張開始嘗試，不僅較易入手、顏料容易擴散、也易於修改。

最佳水彩用紙組合包含一些大張滑面紙、中尺寸速寫本、口袋大小草稿本，還有一些紙質好、經得起擦洗與大量染色處理的90磅(190gsm)冷壓紙，也可使用不透明顏料的有色紙。

下圖：圖中為一些常用的水彩紙，由左至右分別是：法布理亞諾藝術家用粗面紙（Fabriano Artisitco）、伯今福特有色紙（Bockingford）、阿契斯（Arches）熱壓紙、山度士瓦特福（Saunders Waterford）中目紙及伯今福特（Bockingford）中目紙。圍繞著調色盤的畫筆由左至右為：中國排筆或羊毫筆（hake）、零號貂毛筆、線筆、七號貂毛筆、中國毛筆、16號壓克力平塗筆與松鼠毛畫筆。

繃平紙張

畫水彩畫前必須先繃平紙張，此程序是作畫前相當重要的準備工作。下列的連續分解圖，示範紙張如何繃平。

1 先將紙張置放於日光下找出作畫的那一面，再輕輕浸泡在水中，時間不宜過長，正確來說浮水印應該在右邊。

2 從一側拿起紙張，輕輕抖掉多餘水分。

3 小心地將紙張正面朝上鋪在畫板上，確定紙張與畫板間沒有殘留任何氣泡，紙張完全是平的。

4 裁一段適當長度的棕色紙膠帶，用海綿沾濕。

5 將棕色紙膠帶貼在紙張四周，再以素描用圖釘釘緊於紙張四個角落，遠離任何熱源並靜待紙張自然風乾。

其他工具

好的調色盤也很重要，另外還必須有兩只平底水盂，一只用來裝清水調色，另一只用來洗筆；水盂要淺才易洗筆，最好選用透明玻璃製的，才容易判斷水的清濁度。其他必備的工具包括用來加速顏色乾燥及吹動顏料的吹風機，及一系列修改顏色的工具，像是海綿、牙刷、樹枝及面紙。

壓克力顏料

顏料

壓克力顏料（acrylics）的可塑性極高，它是本世紀初一群墨西哥藝術家，為了尋找一種更多樣、更耐久且快乾，能用於壁畫(murals)、濕壁畫(frescoes)與修復用畫材所發展出來的顏料。主要元素是將磨成粉狀的色料包在壓克力樹脂，或稱為聚合樹脂結合劑之中，便可形成像油畫一樣厚的顏料。使用時以水或特殊溶劑稀釋後，就能如同水彩般使用，這種顏料的乾燥時間很短，乾後具防水性，可產生光澤、霧面及亮面的效果。至於快乾的特性則是優缺點參半，優點是顏色層次建立得很快，顏色銜接時會產生清晰銳利的線條，使生動的質感自快乾的顏料中產生，十分適合在黑色背景中進行細節描繪，或是描繪仙人掌刺或花莖。至於缺點是快乾使得錯誤不易修改，除非重新上色。

目前多數顏料製造商皆生產數量相當多的壓克力顏料。像李克提斯（Liquitex）所生產的壓克力顏料便有不同包裝。有些壓克力顏料的名稱如同油畫或水彩般易於辨認，但是隨著科技的日新月益，會因應新化學配方而有不同名稱。

畫筆與基底材

壓克力顏料粗糙黏稠的特性容易傷害筆毛，亦會破壞包住筆毛的金屬框，使筆毛失去彈性與吸水性，乾後的畫筆像粗硬的棕櫚樹一般，因此最好用過後立刻以溫水清洗。如果上了顏料的畫筆已經乾燥變硬，可以試著在酒精中浸泡一夜，再以溫肥皂水清洗。最好的方式是使用壓克力顏料時搭配舊水彩筆。

使用壓克力顏料最大的樂趣在於用途廣泛，幾乎所有基底材（support）都適合與壓克力顏料搭配，如：木頭、紙張、霧面金屬、塗上基底材色的牆面、畫布、甚至是插畫板。大多數的美術社能提供許多顏色及各種添加劑，因為壓克力打底劑、調和劑與緩凝劑是必備品，另外還必須有一個好的調色盤。由於壓克力顏料很黏稠，相當容易黏附在任何東西上，需要大量的水分稀釋，不只畫筆需要快速清洗，調色盤上的顏料最好也在使用後立即撕除清理。

油畫顏料

顏料

　　一般傳統顏料的使用方式是油畫顏料用於花卉畫，水彩用於植物畫，而色彩豐富的荷蘭靜物畫，則以層層透明的顏色重疊而成。油畫顏料的特質使花卉畫呈現出不一樣的風貌，因為它的可塑性強，能夠在畫布上被任意移動，不僅可以用筆畫、用刮除，甚至可運用油畫刀做出質感豐厚、富有光澤的作品。

　　油畫顏料的品質有學生級與專家級的分別，相同的是皆以研磨的色料調和亞麻仁油或罌粟油製成。至於水彩，顏色選擇性雖然多樣化，但是只要具備基礎色系就可以調出常用色，例如多數花朵或葉子的顏色只要有以下這幾種顏色就能調出來，像是鈦白、檸檬黃、鎘黃、土黃、鎘紅、深鎘紅、暗紅、玫瑰紅、鉻綠、青綠與焦赭。

　　每位畫家都會找出適合自己作畫時使用的調色盤顏色排列方式，熟悉位置之後，便可自然地調出所需顏色。大致來說，顏色的排列方式是相近色排在一起，或是採取彩虹色系的排列方式，而位置則是圍繞著調色盤的調色區域。要注意的是調色區域與顏料要保持乾淨及一定的距離：尤其畫白色花瓣時，若不小心沾到紅色顏料，可能造成難以收拾的局面。

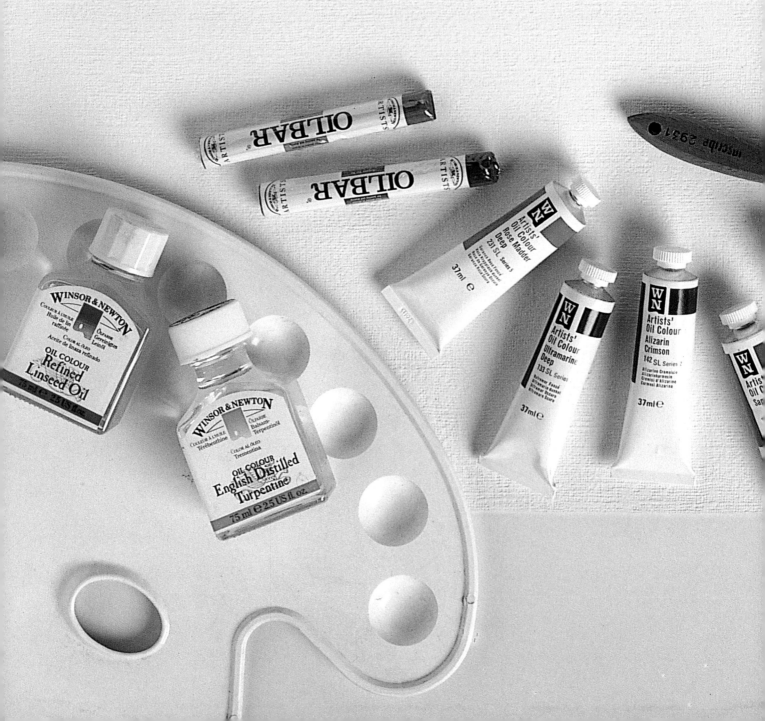

市面上已有條狀的油畫顏料，不僅容易使用而且可塑性高，用條狀油畫顏料完成花卉畫，不但容易畫出植物肌理，亦可以在松節油打濕的畫面上做出生動的素描筆觸。

油畫顏料與調和油混合時，通常使用萃煉的松節油與亞麻仁油或罌粟油，最佳混合比例是一份亞麻仁油或罌粟油加上三份松節油，不過多數藝術家有慣於使用的混合比。油畫顏料與調和油混合的主要目的是稀釋油畫顏料並獲得相同的濃稠度，亦可不加調和油直接使用。

畫筆

就像選購顏料一樣，若因為貪小便宜而使用廉價的畫筆，通常只會因小失大。油畫筆通常是以漂白的豬鬃或合成毛製成，筆毛尾端岔開便於顏料附著。油畫筆可分為三種形狀：圓筆、平筆，及正面近似橢圓形但筆身扁平的榛形（filbert），有各種尺寸可選擇。使用貂毛筆能產生柔軟線條，適合精細的描繪，但是這種筆價格昂貴；柔軟的獾毛刷可偶爾用來融合顏色。身邊最好準備松節油與破布，便於隨時清理畫筆以保持乾淨。

下圖：圖中是一些油畫畫具。從圖片上可看到壓克力顏料與豬鬃畫筆具各種形狀與尺寸。1號圓筆到8號平筆足以應付大部分畫作所需，而扇形筆主要用來打濕並融合顏色。

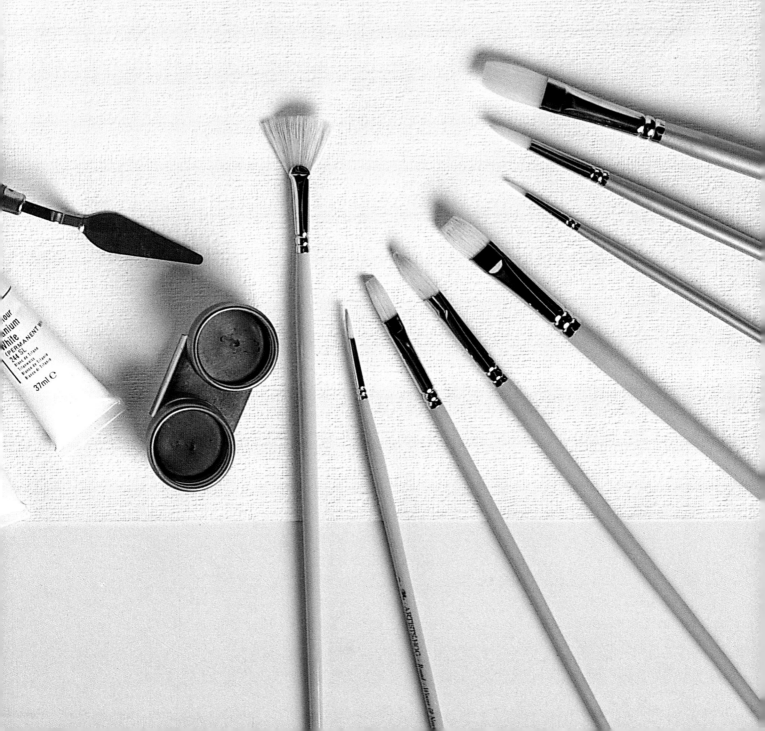

基底材

木材是最早被使用的繪畫基底材之一。木板之所以成爲貴重的基底材，在於選擇時，著重在重量、表面肌理與價格，才能造就出無可挑剔的基底材。使用木製基底時，木板平滑面應先打磨然後再打底。

雖然在亞麻布上作畫的歷史可回溯到古埃及時代，但是一直到文藝復興時期，亞麻布因重量輕適合大量繪製的特性才被廣泛使用。

畫布能成爲極佳的繪畫基底，在於表面有「紋路」使顏料易於附著，其表面張力也能充分反映在畫筆上，只是現成的畫布價格昂貴。專業的美術用品店，除了販賣畫布與繃平畫布的夾子，通常銷售人員還可提供符合個人需求之畫布的建議。

打過底的畫布會使顏料更容易附著，現成的打底劑效果並不差。一般來說，最好打兩層底，第一層白色，第二層有時候稍帶點顏色，上色時便可以自顏料隱約透出底色。壓克力打底劑適用於油畫顏料，而壓克力顏料也可做爲速乾的底色。

其他用具

快速調色時調色刀是很好用的工具，運用厚重的肌理或「厚塗技法」，又或塗勻大面積時也用得到它。此外調色刀用來刮除調色盤的顏料也很方便。而畫架或畫板則是畫布理想的支撐物。

另外還必須準備調色盤，使用新的木製調色盤時先用亞麻仁油塗抹表面，如果是纖維板的調色盤就必須上一層乾淨的洋乾漆。但是現在許多畫家都改用拋棄型調色盤。

其他畫材

繪畫創作並沒有特定畫材的限制。由於花朵同時具備充滿生氣與稍縱即逝的特質，畫者本身可以試著從生活周遭尋找能表達這類特質的東西，最好特別留意藝術家曾經用過的方法，並勇於嘗試最不可能的材質與組合，如有色紙張、噴漆、粉彩、顏料加蠟筆或金屬漆，因爲最令人感到興奮的作品，常在隨心而至就地取材的情況下產生，結果也常令人有「意外之喜」。

工作環境

不論在何種情況下彩繪花卉，最重要的是畫者本身要覺得舒適，除了有充足的照明，整體空間能使自己順利完成作品。這裡所指的舒適是要有足夠的走動空間，不論畫板是放在膝蓋上或廚房餐桌上，畫板的角度與高度必須適中，還有清水的擺放位置、顏料、輔助用具及一些會派上用場的電器用品，如吹風機及電燈等最好都能伸手可得。

紙張或繪畫主題都需要燈光，窗戶旁的光線、吊燈或桌燈都可變成光源。而人造光由於變色明顯，夜間做畫時使用模擬藍色日光的燈泡是不錯的選擇。

如果必須花一段時間完成一大把花的畫作，最好選用能在溫度較低的環境下生長的花朵，因爲這類花朵的生命週期較長。此外畫作應遠離容易被風吹與寵物抓扒的地方。

清理工具

作畫告一段落時，畫筆與調色盤應該立即清理以維持最佳狀態。油畫調色盤如果還要繼續使用應該加上蓋子，而畫筆以碎布擦除多餘顏料後，應該用松節油刷洗並以水徹底清洗乾淨。至於刷洗畫筆時留在松節油中的漂浮物可以靜待沉澱後，將松節油倒入乾淨的容器以便再次使用，沉澱物則以紙巾或報紙擦除。

沾過壓克力顏料的畫筆，筆毛乾後會像皮革一樣堅硬，因此要記得時時保持濕潤，使用後須立刻清洗。而調色盤與畫板也應在使用後快速清洗，或將乾掉的顏料撕除或刮除。另外顏料罐口也要清理乾淨並確實蓋緊瓶口。

水彩筆使用後應以清水洗淨，小心翼翼地將筆毛梳理成尖頭狀態，許多藝術家習慣將筆毛朝下置於瓶中，如果要放在筆捲中，畫筆一定要完全乾燥。由於水彩顏料昂貴，如果不小心使顏料乾掉，可以透過一些小方法恢復原狀。清洗調色盤時可以技巧地在水龍頭底下清洗想洗的部分，並保留住部份色料，再套上塑膠袋便可使調色盤上的顏色常保濕潤。

3

基本技法

這裡指的技法著重在材料運用。就繪畫者的語彙來說，所謂的「技巧好」，代表的可能是使用畫筆技術高超、有自信，對於顏料的使用具有創新突破的能力。藝術系學生的必修課程之一，便是研究偉大藝術家的技法運用，並藉由仔細觀察個人崇敬的大師級畫作，進一步了解藝術家如何將特殊技法運用在畫作中。

作畫方式大多與觀念有關，但是擁有技巧上的知識，就如同具備視覺語言一般，是找出個人作畫風格的跳板。嘗試不同的上色方式是很有趣的，在不斷嘗試之下伴隨而來的是無法預測的結果，這也成為即興作畫的基礎。

水彩

添加劑

是指調色時在水中加入阿拉伯膠這種添加劑，以產生較稠密的顏色與紮實的質感。而牛膽汁（純牛膽汁－很慶幸現在已有成品可直接使用）可有效減少紙張表面張力並增加顏色擴散力。

破色

稍濕的顏料在乾之前加入另一層顏色，會產生形狀不定而邊緣清晰的鋸齒狀，這是水彩的明顯特徵。破色（back runs）可以由畫者本身創造並操控，例如從不同的方向用吹風機吹顏料，或是畫上顏料之後將畫板傾斜。大致說來，運用破色技巧時有八成的畫者會使用吹風機這項方便有效的工具，藉由吹向緩緩流動的顏料，便可產生葉子與花瓣。

上圖：在一層顏色中滴入稍濕的顏料，然後傾斜畫板或使用吹風機以不同方向吹動顏料達到控制方向的目的，稱之為破色效果。

下圖：使用乾擦技法輕輕刷過紙面，就能產生線條效果。

乾擦

將一支沾有少許顏料的畫筆筆毛岔開，然後直直地拖過紙面，形成如同刺一般的質感或線條效果，這種運用方式稱之為乾擦。若想測試顏料的乾濕度以及適用乾擦技法的畫筆可以使用粗糙的紙張。一般說來，筆毛硬長的畫筆做乾擦的效果較佳，將排筆岔開後亦有不錯的效果。乾擦最適合使用在如草叢、花瓣上的花紋、樹皮質感，或是使風景畫之前景擁有更銳利的視覺效果。

清晰邊緣

　　一些顏料滴在乾燥的畫紙上時，顏料會往液體外圍擴散，進而形成清晰的邊緣，若將顏料特意傾斜或吹向外圍，則邊緣的清晰度會愈明顯。這種清晰邊緣效果有時因為紙張乾得過快，產生不必要的清晰線條而令人抓狂，遇此狀況可用濕畫筆或海綿將不要的線條輕輕地擦洗便可改善。即便有小缺點，在許多時候這仍是一個製造天然花瓣與葉形的絕佳技巧。

　　洗過的顏料，仍會在紙上留下部份顏料已乾的痕跡，形成近似流動的網狀線條，可以用來表達畫面的空間與形狀。

右圖：此圖主要示範已重疊好幾個層次的畫面，每個層次中亦保留不同的乾燥區域，結果就形成這樣的網狀流暢線條。

提亮法

　　移除紙面顏料後露出顏色下的紙面，是展現另一種製造高光或亮面的技法。方法是使用海綿、面紙、吸墨紙、棉花棒或硬毛畫筆等工具將濕顏料自紙面吸除，製造邊緣模糊的形狀。若顏料乾了只要沾點水也可移除顏色。在濃烈顏色中，滴入清水或帶入一筆清水，顏色會被清水排開，此時便可用清水拖出淡淡草木莖、幹與側脈。要特別注意：較薄的紙張比較禁不起這一類的「提亮」動作。

左圖：硬毛的畫筆已移除部分顏色，只留下柔和的邊緣線與底下淡淡的調子。

壓印法

壓印法（indenting）是在磅數較高的厚紙張上，以乾燥平鈍的畫筆用力畫在紙上留下印記，而使用乾擦法或是粉質較重的顏色還會因此附著在紙張表面，露出鈍筆畫過的印記。

左圖：圖中所見的蒲公英白色線條，事先以鎗匙邊壓印，然後在手指上沾鉛墨，再輕輕地塗抹壓印過的紙面。壓印後以油畫顏料或粉筆上色，也能得到類似的效果。

下圖：先用遮蓋液塗在一些白色區域上，然後上水彩，等水彩乾了之後再用遮蓋液遮蓋一些地方，再塗上另一層水彩。

遮蓋法

對某些畫者來說，遮蓋液是最方便的發明，因為作畫時再也不用小心翼翼地繞著花蕊與小花瓣的四周上色，使用遮蓋法（masking）能更隨心所欲並為畫面增添幾分靈氣。但是有些人認為遮蓋液是玩弄小技巧的方式而避免使用。

遮蓋液有無色及淡黃色可以選擇，淡黃色在上色後較易於辨識，使用時可用牙刷噴灑或以畫筆沾遮蓋液來塗畫。要特別注意使用遮蓋液後的畫筆若未能及時以溫肥皂水徹底地清洗，將造成筆毛受損無法再使用。

當遮蓋液乾後可用顏色覆蓋。好處是顏色上在塗過遮蓋液的區域能產生清晰邊緣，持續加入顏色，還能提高對比度。當作品完成後想清除遮蓋液只要用手指或軟橡皮輕搓即可。

刮除法

使用外科專用的小手術刀或銳利刀片可用來移除顏色，或是刮除到露出紙張展現另一種繪畫技巧。在水彩技法中，刮除法（scraping and scratching）可以用來增加光點、刮去錯誤，或是製造植物莖、幹上的強光或光斑。要注意的是畫紙一旦經過刮擦便無法吸收顏色。

不透明水彩顏料、壓克力顏料與油畫顏料能夠承受大動作的修改，而刀片、雕刻針或是砂紙則可以改變紙張表面狀態，移除部分顏色有時是為了當作下一層顏色的底色。

灑點法

先將畫筆沾滿顏料，再以大拇指或刀片刮過筆毛，藉筆毛原有的彈性來回擺動，在紙面灑出自然的顏料斑點。而遮蓋液可以擋住顏料濺到的區域，將畫筆打濕或灑水在紙張上，製造出豐富多樣的肌理質感。此法用在畫黑罌粟花的斑點花瓣時，效果尤其顯著，還能使花朵更有立體效果。印象主義畫家製造光線效果時，也是藉由模仿噴灑互補色來達成灑點法（spattering）的效果。顏料的選用上，壓克力與不透明水彩顏料的不透明性，能使淺色覆蓋住深色顏料，進而製造光點。

海綿上色法

海綿上色法（sponging）可用來上色或移除顏色，但天然海綿的效果較不規律。使用時先將海綿的水分擠乾，再浸泡到顏料中輕輕地拍打紙面，使海綿本身的肌理產生獨特質感。飽含顏料的海綿能快速並平穩地塗佈顏色。

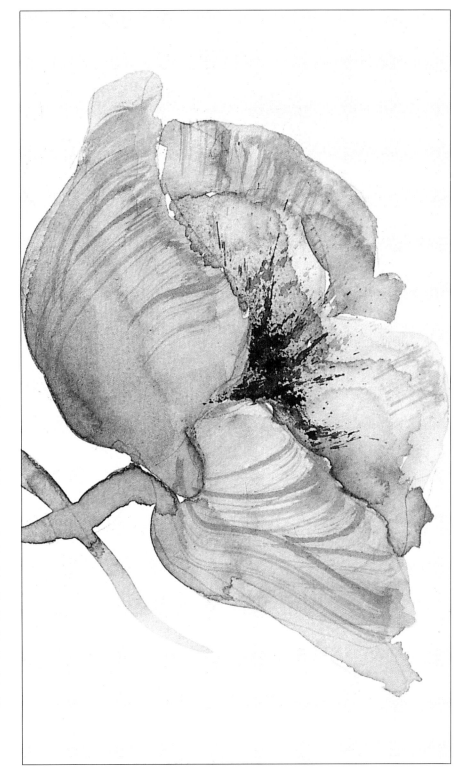

將乾海綿壓在紙上會吸收顏料，留下似雲狀的空白。想在模糊邊緣線沾起過濕的顏料，海綿是不可缺的工具，若使用海綿的技巧熟練，還可藉此拉動顏色。

上圖：圖中花瓣邊緣的清晰線條，是顏料被吹風機吹向紙上乾燥區域所產生的。花瓣部份則是以乾擦法輕輕地拉出花瓣上的條紋，並以花朵為中心，在特定區域上以遮蓋液遮蓋，再以牙刷直接噴灑深色顏料。

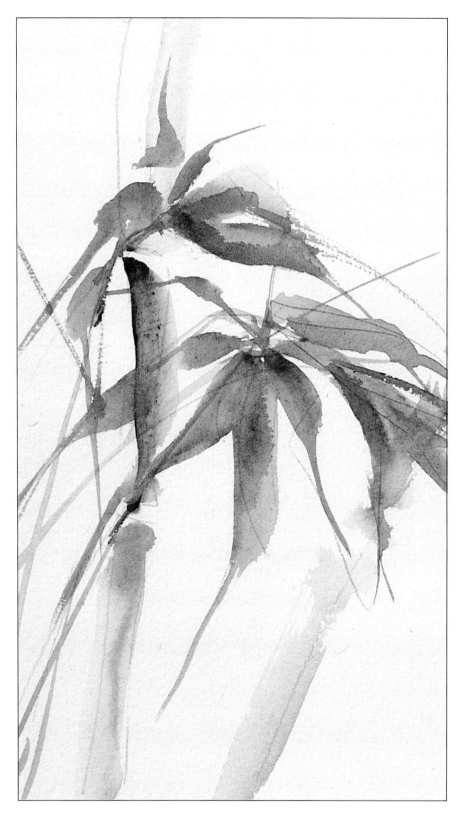

上圖：將平筆兩邊的筆毛尖端各沾不同顏料，便可清晰地表現雙色竹葉。使用平筆的好處是邊緣能形成優美線條，一經受力與轉彎便可將筆毛展開做出流暢的葉形。

顏色變化

製造雙色筆觸的方法為：先將畫筆沾滿一種顏色，將筆尖部分顏色擠乾後，再沾另一個極濃的顏色，如此一下筆就能在紙面同時產生一筆雙色的效果。要達到更明顯的雙色效果，可改用平筆在筆毛兩端沾上不同顏料。

淡彩

淡彩(wash)是水彩畫基本的技巧，因為水彩的光澤特性是由一層層薄薄的顏色相互重疊而形成。

濕中濕技法

運用濕中濕(wet-on-wet)這類水分流動不易預測的技法時，最好使用厚磅或繃平的水彩紙，可使紙面吸取顏料後達到潮濕但不致完全濕透的效果。練習這種技法時的樂趣是其他技法無法取代的；但若要做為畫面組成的一部份，就得小心控制。由於濕中濕技法可以建立背景氣氛或大面積顏色，但是需要有力的筆法來建立形狀與實體感，只要多練習便能看出成效。步驟是第一層底色應使紙面略潮濕而非濕透，添入第二層或第二筆顏色時會自然暈開，待紙面稍乾後加入更多顏色，便可創造出理想中的畫面。關於濕中濕技法的逐步示範，請參閱本書60頁。

描繪背景與大量野薔薇時，最需要的正是濕中濕技法所建構的模糊邊緣效果，其餘部份再進行細節描繪即可。至於風景、花園及大量花卉，也能藉由濕中濕技法來表現顏色濃厚的區域，卻不會因此模糊視覺焦點。

質感與圖案

　　透過不同技巧能製造豐富的質感與圖案（pattern）。例如使用不同織品或壓擠過的鋁箔紙，沾上顏料待乾後移除，或是在任一種材質表面染上顏色，鋪一張紙後撕開，都會留下多樣化的質感效果。而將粗鹽灑在濕濃的顏色中，待粗鹽吸收顏料便會呈現出斑點圖樣；以蠟或油性粉彩筆輕擦紙面亦可呈現有趣效果。順帶一提，以針織品做為顏色模版是印製格狀圖案的捷徑。

左圖：蠟燭輕擦紙面後上色，呈現有趣的效果。

不透明水彩顏料

　　不透明顏料（gouache）是指增加濃稠度的水彩，水彩的多種技法亦適用於不透明顏料之中，且易於和其他技巧搭配。

添加劑

　　在不透明水彩顏料中加入阿拉伯膠會使顏色富有光澤。若加入糊狀物顏色會更厚濃且具展延性，有利於製造有趣的質感效果。

漸變的調子

　　將帶狀顏色彼此靠緊排列，在調子上做些微的改變，即可製造起伏的律動。

刷洗

　　刷洗技法（washing out）對使用墨汁與不透明水彩顏料進行花卉繪畫的畫者來說極為便利。示範是最好的說明，請參閱本書32頁。

右圖：圖面呈現完美帶狀的不透明顏色，每塊顏色只有調子的些微改變，彼此重疊排列，為這些植物帶來流暢的動感。

不透明水彩顏料與耐久墨汁的刷洗技巧

費斯 · 歐瑞理
(Faith O'reilly)

這個技巧充份發揮出耐久墨汁與不透明水彩顏料的固有特性。黑色墨汁主要用來強化顏色，使完成的作品看起來像是彩色平版印刷，或是依賴簡單工具完成的雕刻作品。

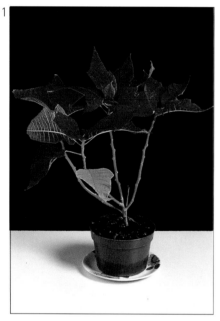

2 選用表面粗糙的紙張，不僅能充份吸收顏料，紙質韌性亦經得起水龍頭的擦洗，使用顏料時只須調一點水或不加水直接用。示範中畫面的構圖可以輕輕地畫在紙面，但是鉛筆線很可能會露出來，所以最好直接上色不用鉛筆輔助。多試幾次，經驗會令人更有自信。

3 顏料品質很重要，圖中使用的是藝術家專用顏料或廣告顏料。使用時留意筆觸的耐久性，因為刷洗時顏色會褪色。未上色的區域在最後步驟必定是黑色，至於白色不透明水彩顏料可以用來補救原本應屬白色的區域。示範至此步驟，在紅色花朵後方加入綠色。

1 聖誕紅因為具有鮮明的色彩與獨特的造型，每每成為備受喜愛的畫作主題。圖中背景是黑色的，畫家只專注在局部花朵的描繪。

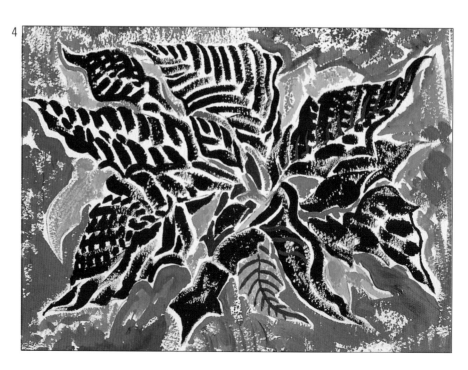

4 塗上所有顏色後，確定不希望成為黑色的區域已經上色或塗上白色不透明水彩顏料。

5 最好靜置一夜，待顏色全部乾透，然後整個畫面塗上黑色墨水，亦可用其他近黑色的耐久顏料。進行此步驟最好用大筆快速地上色，底色才不會被洗起來。

6 將作品靜置約一個半小時待乾，然後置於水龍頭下沖洗，直到墨汁開始被沖掉，使用蓮蓬頭更能掌控整個沖洗過程。此時畫者便可隨心所欲製造特殊效果，畫面中是使用指甲刷或餐具刷，帶點輕微的擦洗動作來製造肌理。

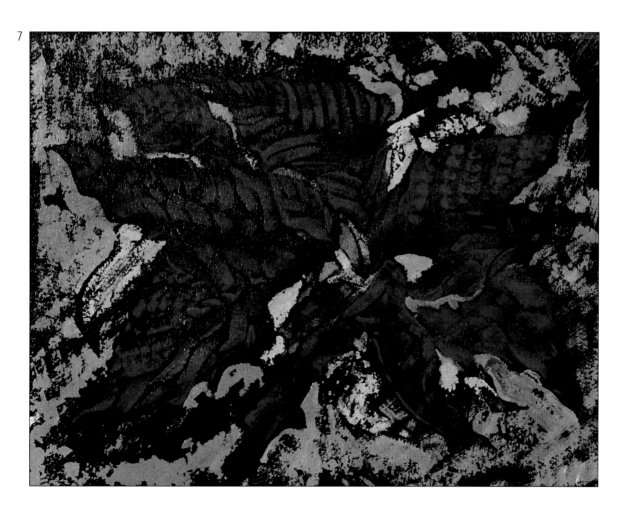

7 濕透的紙張要繃平置於畫板上，以紙膠帶固定，等乾後，再切除畫板邊緣即可。

壓克力顏料

壓克力顏料的製作材料與水彩或不透明水彩顏料類似，本書討論過的許多技巧也都適用。稀釋壓克力顏料可用水或壓克力溶劑來處理。壓克力顏料的快乾效果，可在乾後形成不溶於水的薄膜，是此顏料的基本優勢之一。

透明畫法

壓克力顏料很適合用於透明畫法(glazing)，因為乾得快，薄色層次能快速有順序地彼此重疊，呈現出細緻的透明度。這種方法在畫作的繪製初期特別有效，因為透明畫法與不透明的厚塗區域，能呈現具深度與立體感的生動畫面。

清晰邊緣

壓克力顏料因為稠度與快乾的特性，不論是兩色毗連或以紙膠帶或紙片稍加遮蓋，壓克力顏料都會有清晰銳利的邊緣。此特性在畫花蕊、毛髮、羽形葉或植物細緻的莖幹最理想。

油畫顏料

油畫顏料是一種可塑性高、易控制與耐久性佳的畫材。有兩種上色方式：

直接畫法(alla prima)是單純的上色方式，通常使用此法完成作品只需花一點時間，通常是在白色基底上即興地運用濃稠顏料，作品完成後亦不加修改。此法深受印象派畫家的喜愛，他們多半在戶外日光下以白色基底畫布做純色畫作。

而「傳統」的上色方式，是一種小心有計劃的畫法，色彩層次由顏色筆觸慢慢地堆積而成，也就是「由淡薄至濃重」。作畫初期使用非常薄的顏色層次，然後逐漸地變厚，亦可加更多調和油或直接用擠出來的管裝顏料。

油畫技法有下列幾種：

上圖：調色刀使上色快速、均勻，不僅是調整濃稠度最有效的方法，也是作畫的輔助利器。雪磊‧梅（Shirley May）便是結合畫刀與畫筆的作畫方式，使畫作呈現出活潑、豐富的質感。

左圖：此幅為細節放大的花卉畫，這種直接畫法是印象派畫家的最愛，在白色基底上即興使用濃稠顏料，作品完成後亦不加修改，是一種快速、大膽與新鮮的上色方式。

磨擦版印法

磨擦版印法(frottage)使用於不具吸收性的紙張，只要鋪印在有顏料的表面上，不論是滑面或有皺摺，都會留下豐富有圖案的質感。

透明畫法

古代油畫大師常用透明畫法，方法是用少量不透明顏色，薄薄地疊成數層，營造細微的變化與豐富的光澤。這種畫法因為光線被不透明色料的光澤反射出來，因此能充份賦予畫面光澤。

油畫條

目前坊間的油畫顏料已有生產粗及細條狀。素描時可用油畫條(oil bar)沾松節油使用，或與一般的油畫顏料混用。

薄塗法

薄塗法(scumbling)是先將一層不透明顏料疊在另一層乾的顏色上，使下層的顏色露出來的一種技法。顏料可用畫筆、破布、調色刀、皺紋紙或其他顏色製造出不均勻的效果。

4

觀察植物造型

自然界中存在著各種規律與豐富的圖形，只要不斷地發掘，便可使描繪最複雜的主題變成一件輕而易舉的事。許多藝術家終身致力於研究圖形與規律，並順應研究成果轉化為數不清的設計。古典希臘建築大量地以老鼠葉形裝飾；而扇形蓮花更是古埃及人豐富的設計靈感來源與長生不死的象徵。整個新藝術運動包括建築、繪畫、家具與珠寶設計，皆根植於蜿蜒的花卉與植物線條。

先從植物學家巨細靡遺的眼睛來分析植物。仔細觀察植物站立、攀爬或繁衍的姿態，就可從中得知植物的個性是充滿生氣、情緒高昂、溫和依附、還是具有侵略性的，這些植物的生長方式可以提供基本輪廓。從結構中仔細分析，就能解開植物各部位的構成方式，如頭狀花序的組成、花瓣的形狀與質感、葉子與莖幹的銜接方式、植物根部與果實之間的關係，這些顯著的植物特徵會在作畫時一一被發現。

另一同等重要的觀察法，是深入探究眼前所見的植物，如花瓣重疊而葉子與植物莖幹扭曲並交錯、從奇怪角度觀看植物，像是鋸齒狀、顏色與影子及葉子面對光線形成的圖案。上述這些發現有時與既有觀念中的花朵形狀不符合，卻又是親眼所見。

觀察整株植物

生命喚醒土壤中的植物，促使植物往上生長直入天際，延伸枝葉吸收光線與日照。植物的纖維管束是能量的傳輸帶，使植物自有一套適合的生長方式，有時努力地爭出頭及擴展枝葉，有時迂迴或彎曲。這些綿延連續的生長線條，上達頭狀花序，左右經過分枝直到葉子末端，植物的特徵盡在這類線條中，若能有邏輯地觀察這些特徵，有助於指引作品的方向。素描植物時，應由根部往上畫，而非倒過來畫。

以幾筆線條分析基本骨架或是觀察植物剪影，都是不錯的練習。回想一些特有的植物生長姿態，像是由主幹分枝與連續分枝形成朦朧羽狀絲的石竹花、莖幹頂著盛開的孤挺花、一捆像刀狀葉子鶴立的扇形鳶尾花、如同一隻無意間停留在有刺穹頂的蝴蝶的仙人掌花。有些植物沿著莖幹以貼著或爬行的驚人角度纏繞，只為求得支撐物；有些植物的特徵在於數量，例如草叢或是一叢叢石頭花，描繪植物若欠缺這些特徵，再精緻的細部描繪也無法令作品生動，所以作畫時仔細地思考特徵是很重要的。

下圖：許多設計皆源自植物造型，如古埃及以老鼠葉形做為裝飾。下圖的圖形描繪常見於希臘時期的建築特徵。

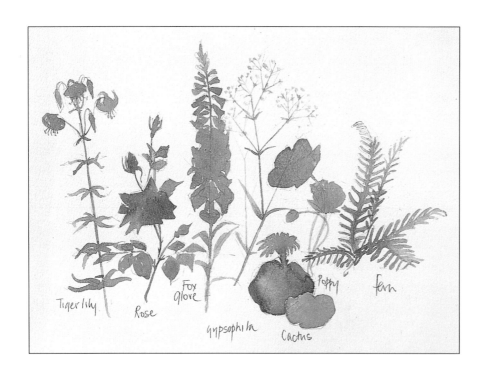

Tiger lily

Rose

Fox glove

Gypsophila

Cactus

Poppy

Fern

左圖：有些植物的結構與形狀實在太獨特了，就算少了顏色與細節，仍可清楚辨別。圖中藉由強化剪影提高對植物的辨識度。

下圖：濃厚的背景色加在這些剪影背後，突顯出克利斯丁‧荷莫（Christine Holmes）所繪的三組植物，分別強調出傾斜的頭狀花序與不同特色的葉子。而紙片般的花朵球根與纏繞的支撐物，如同盛開的花形，是風信子顯著的特徵之一。

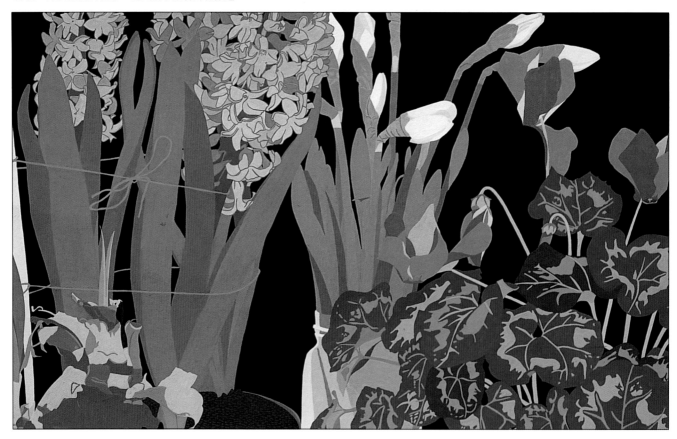

百合花、鬱金香與草叢

依 莉 莎 白 · 哈 登

(Lilies, Tulips and Grasses by Elisabeth Harden)

簡單的一組花卉,若結合對比的形狀、色彩與質感,會變得更有趣。這幅水彩畫以幾株花做為練習,花朵依不同的特徵搭配然後結合。此練習使用的顏色包括:那不勒斯黃、土黃、岱赭、鎘黃、樹綠、鎘橙、鎘紅、胡克綠、生赭與青綠。

1 以充分突顯植物的不同造型做為花朵的排列方式,以橘色花朵為焦點,搭配深色葉子做斜線平衡。在相當普通的構圖中,安排淡雅的花朵,為畫面帶來一種更奔放自由的感覺。

2 先以草圖預覽畫面的調子與大致的韻律,然後輕輕地轉印到繃平的滑面中磅水彩紙上,再以稀釋的綠色建構畫作中具韻律感的部分。這些線條可能是莖幹或莖幹的一部份,也可能會在覆蓋深色之後消失。

3 羽狀的峨參花與花蕊先用遮蓋液遮蓋,遮蓋後會使上色速度更快、更流暢自由,免去遇到細緻部分需費力上色的麻煩。

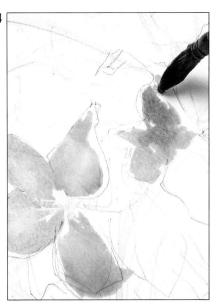

4 用淡鎘橙色在畫面上色,繪出百合花的形狀。

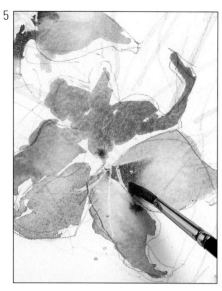

5 將較深的鎘紅色加在乾燥中的淡鎘橙底色上，建立顏色層次，使花瓣開始有了雛形，也使原先以遮蓋液遮住的花蕊更明確可見。

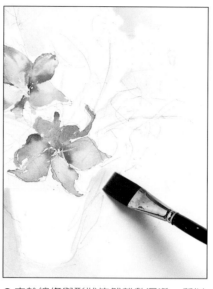

6 由於線條與形狀依然雜亂混淆，所以畫者在花朵與花瓶四周塗上那不勒斯黃，等乾之後時再加一點赭色。現在整幅畫的形狀清晰可見。

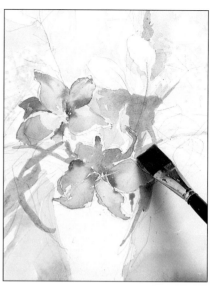

7 較淡的葉子以樹綠加一點黃色上色。上色多以平筆完成，並在扭轉時使筆毛轉向，做出百合花葉子的強烈形狀。

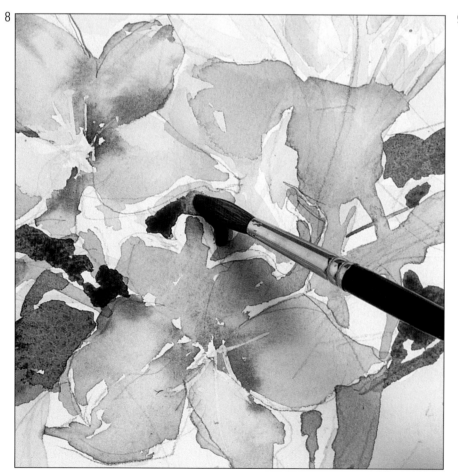

8 接著加入更深的綠色，使紅色百合的顏色與形狀更鮮明突出，也為下半部的花朵增加重量感。

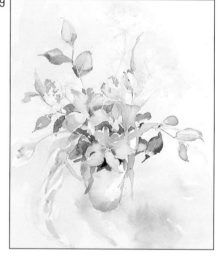

9 整體看來，仍有許多地方需要細膩的處理與界定。例如：賦予花瓶更多質感，可在光線落下的地方留下白色色面以及反射打褶布的顏色，增添影子的分量；以濕中濕技法畫鬱金香，在花苞冒出花瓣處的尖端加一點紅色，並強調植物莖幹的顏色，使目光往畫面左邊集中。

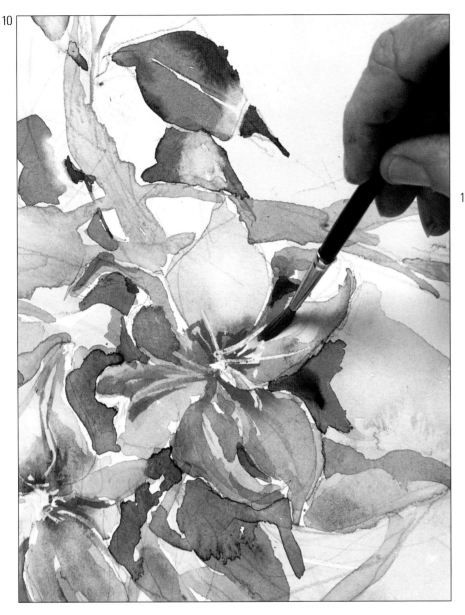

10 百合花簇是焦點。以較濃重的紅色提昇濃密色彩的區域與影子，建立百合花群的形狀。

11 花瓶下的影子是賦予整個畫面份量感的重點，畫家在此步驟必須仔細思考構圖的位置。當遮蓋液被移除之後，用線筆描繪峨參花細節，同樣使用線筆加粗細草與鬱金香葉子上的圖案。

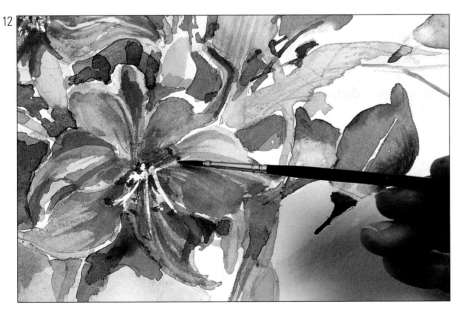

12 百合花需要更多顏色，可再多加一點顏色強化花瓣的隆起處與花蕊的具體形狀。

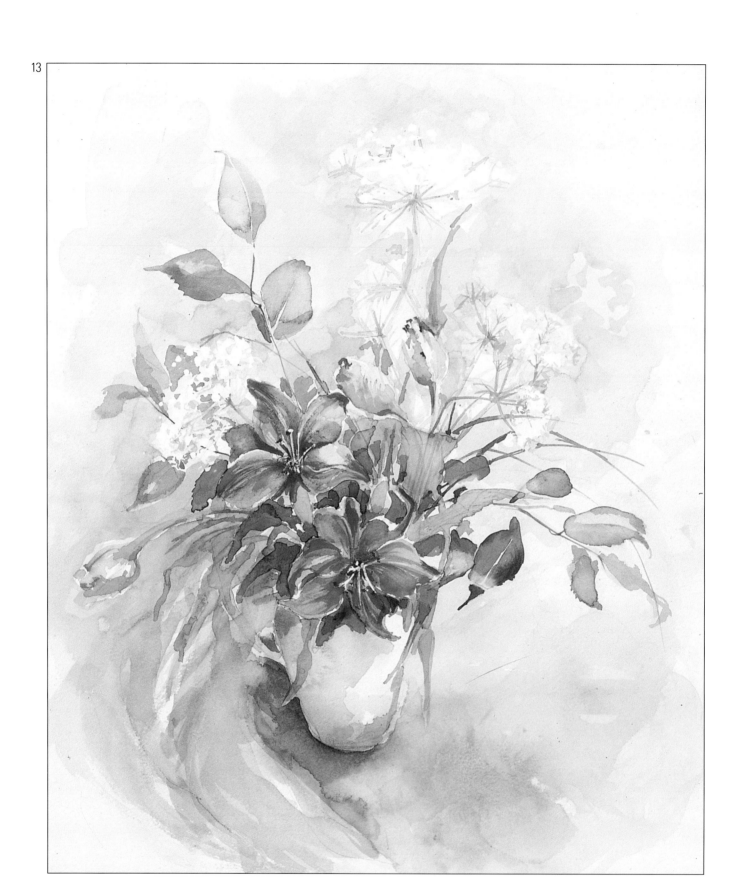

13 嚴正的評論有益於學習過程中的適度修正。若韻律感的部分營造得很好,未來的改善空間,應該是增加畫面中關於調子的深度,並在背景中加入更多質感與描繪,使花瓶的份量更加穩固。

更仔細觀察植物

人們觀察植物時，很容易著眼在眼前所看到的花朵或葉子的姿態，作畫時總是先描繪最明顯的特徵，然後再隨意地將各部位組合起來。在某種程度上，植物的構造就如同人類的骨架般，若依循此觀念，從植物所謂的脊骨處描繪植物的基本架構，應該是很容易理解的，從基本架構向外延伸到所有重要的枝節與角度，再到花朵與葉子。就好比人的頭、手與指頭可以隨意動作，但先決條件是必須依賴關節的伸展以及肩膀與髖關節的支撐。以人與花朵的構造相比對，手與指頭相對應的是花瓣與葉子，肩膀與髖關節則是連結點，但是作畫時每個細節都同等重要，並無輕重之分。

連結點

一株植物最重要的是連結點的部分。分枝、花朵與莖幹以獨特方式相互連結，這些連結點是掌握植物結構與姿態的關鍵。有時這類連結方式較單純，就好比葉柄源自簡單的隆起；有時卻源自複雜纏繞的枝葉。

建構連結點時，應該注意的要點包括：葉子與葉莖是如何配合的；先後順序及關係是什麼；枝節的角度、葉子或花朵是否源自莖幹，或是自覆蓋物下冒出。這些都會在植物不同階段的生命週期隨之改變。此外，枝節的顏色也許與植物其他部分不一樣，而肌理與莖幹的寬度也許在某個點的上下有變化。

要注意植物底部的連結，因為植物的生長方式是從根部向上，呈現單株或多株莖幹的型態，其連結方式是花朵與莖幹。只要熟悉這類的連結，其他就容易入手。

莖幹

觀察枝節時，要留意不同種類的莖幹：有稜有角的、彎曲的、似木頭的、似葉紋或斑紋記號的、去皮的組織與刺等。觀察肌理則要注意：多肉的、薄片狀的、毛茸茸的、平滑的以及顏色的呈現，因為肌理顏色與葉子或莖幹多半完全不同。另外還要注意受光線影響的莖幹型態，由淺至深的漸層如何強調出圓形或方形的莖幹；重複的深淺影子在曲線上產生的動態。莖幹是一幅散置的花卉畫中，非常好用的作畫元素，因為只要顏色滴入打濕的紙張，營造出模糊花形，加上幾筆莖幹的描繪，就能賦予花卉畫基本的結構。

下圖左：峨參花的結點最複雜，兼具隆起與球莖狀，及朝各個方向伸展的羽狀葉。此圖是一大張素描的局部，圖中背景植物的形狀以葉子為裝飾。

下圖右：此圖是蘿絲瑪莉‧珍洛特（Rosemary Jeanneret）的大構圖細節（請見本書65頁）。特徵之一是莖幹常以一束束的樣貌呈現，在交叉與對生的線條下，雖喪失單一特性，卻也形成獨特的群體網狀結構。

葉子

　　葉子的基本形狀差異極大，觀察葉子的重點在於中央葉脈。葉子沿著中央葉脈生長，可能長成簡單的橢圓形，也可能是更複雜的岔開指狀複葉。而葉緣有平滑或皺摺狀；鋸齒或刺狀的分別；至於質感則分爲毛茸茸的、油亮的、或是有光澤的。

　　許多葉子因爲葉柄兩邊長有葉子而變得較複雜，仔細觀察莖兩邊葉子的排列方式，是對生或互生、葉子是如何與中央莖幹連接。也可觀察葉子從中央葉莖的展開方向與生長角度，如鳶尾花的葉子像劍般向上刺，且可能隨著植物的年齡改變。作畫時先建

上圖：珍・黛特（Jane Dwight）充分利用水彩畫的表現性來研究植物，這種方式的效果比任何費力完成的素描好。藉由深色顏料來襯托淺色葉子，能表現乾燥凋零的效果。

立生長線後，其他就容易著手。

　　葉脈是形成葉面圖案的主因。一小塊葉脈，就足以代表所有葉脈圖案，注意觀察葉面質感以及葉背是長滿鋼毛的、蠟質的、還是多毛的。另外不同部位的葉子，顏色也不盡相同，通常嫩葉顏色較鮮淡，而葉柄與葉緣顏色也不同。葉子的不同形狀可爲畫面增添圖案。

下圖：藉由收集常春藤屬的葉子，觀察同一屬植物的不同顏色。葉脈是此屬植物重要的圖案，有助於界定生長線。

花朵

　　植物學家因研究之故，需要辨認數以千計的花朵種類，但是花卉畫家只要熟悉幾種花朵的基本形狀即可。大部分的花朵，其花瓣整齊地自花心輻射狀散開，花瓣有多有少，少如木蘭花；多如雛菊。作畫前最好先知道花朵是由幾片花瓣組成，便可以省下不少描繪的功夫。

　　有些輻射狀的花朵有大量的管狀小花圍繞著中間的半球形物，使描繪工作更複雜，雛菊與向日葵花瓣的排列方式就屬這一類的花朵。而菊花與玫瑰的花瓣自緊密的中心散開，越往外圍花瓣越大、顏色越淺。此外，向日葵有一個獨特的半圓形中心，以深色螺旋形狀呈現，會隨著花朵生命週期改變，並在凋謝時留下大串的種子。

　　另一種鐘狀的花形，其管狀小花呈輻射狀，或自中心點傾斜散開、或自莖幹部同點懸掛而下，毛地黃就屬這一類的花朵。觀察重點在於頭狀花序的排列與面向方式，及花朵邊緣形成的圖案，有些呈奇異的荷葉邊；有些邊緣的顏色與花朵其他部分不同。有趣的是鐘形花朵內部的圖案設計，有圓點、斑紋且有時是濃密的顏色，主要是為了吸引昆蟲傳授花粉。

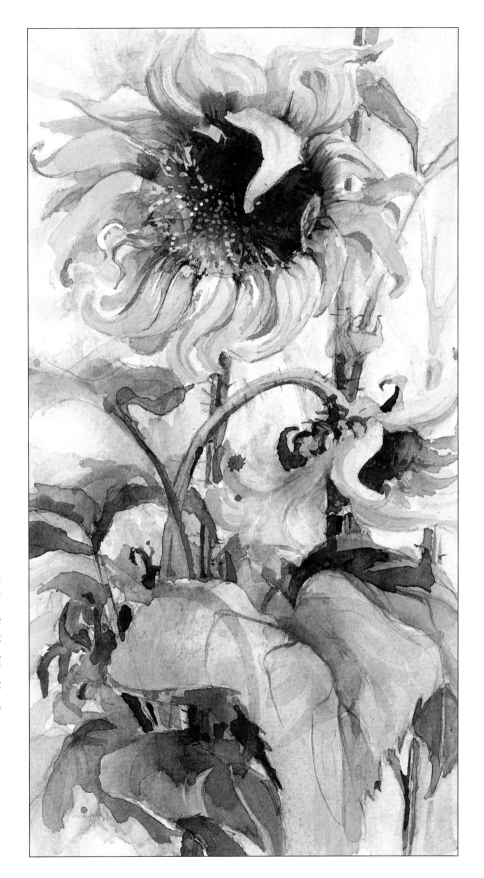

上圖：向日葵，一種恰如其名具輻射狀的花朵。整朵花由黃色輻射狀花暈組成，圍繞著以螺旋狀生長之小花的大花盤。向日葵每一階段的生命週期都非常有趣，畫起來最具戲劇性。

左圖：就算是鳶尾花這種看來混亂的花朵，也以一種非常規律的方式組成，三個獨特的花瓣各占三分之一，雖然在花蕾開放的過程中常看不出有兩部分。

外觀複雜且具獨特構造的花朵如蘭花與鳶尾花。一朵鳶尾花的圖案，基本上是由一個「Y」字與另一個「Y」字所交叉而成。從此例可發現表面看似任意混合的不同形狀，很可能變成一個可以歸納的圖案。

花樣本身也是花朵的一個特徵。蛇頭貝母（Snakes Head Fritillary）的花瓣上有西洋棋盤狀圖案；有些花朵則具有模仿昆蟲特徵的花樣；乾燥的頭狀花序有足以辨認的圖案；漿果與果實則為花朵增添圓形的姿態。

熟練地操控顏料，是捕捉花瓣質感與短暫生命的重要關鍵。就水彩畫家而言，把水滴入顏料中，便能製造出皺摺的花瓣邊緣，還可呈現花朵中鮮豔的有色花心到淺色花緣明暗的漸層效果。一筆雙色的技法能一次描繪多色的花瓣，而乾擦法可用來畫草地、葉子及花瓣上的線條與葉脈。要營造花瓣稍縱即逝的生命特徵，只要使用乾的油畫顏料與壓克力顏料輕輕掃過紙面即可。而厚重的不透明顏料可塑造葉子與花瓣、花苞與漿果。若想展現令人目眩的盛開花朵，則可用灑點法製造花粉與有斑點的花紋。

左圖：圓形的果實樣貌能充實花卉畫家的表現內容。蘇·莫瑞金（Sue Merrikin）是一位植物畫家，她將所做的歐洲花楸漿果詳實研究展現在畫作中，不僅正確表達花形，更呈現出優美的互補色構圖。

植物外觀

嚴密地分析植物特徵與排列方式。植物的自然呈現與我們如何看待植物是兩回事,好比觀察張開的手,我們所見到的是連結在手掌上的五根手指頭,但是若以不同方式觀察,如握筆時手的形狀不僅手指被遮住不見了,就連手掌外形也成了橢圓矩形,觀察花朵也是同樣的原理。

花朵可以簡化成圓形、星形或鐘形等幾個基本形狀,但隨著透視角度的不同,這些形狀也會有極為明顯的改變,例如側面角度觀察圓形的結果可能變成橢圓形,一把雛菊的花朵造型取決於花朵是否面向觀者並圍繞著,或是面朝上成為橢圓形使得眼前的花瓣因此變大;或是從花背來看,就能看到花萼與花莖之連接部分托著下側的花瓣。

一般來說,葉子具向光性,這意味著葉子會因為向光呈現出一條線或波浪形的線條。而彎曲的葉子會露出部分葉背,使葉背的顏色及質感與葉面不同。

這些特性為交叉重疊的植物創造出顏色與光線。為了分辨顏色與光線之間的複雜拼圖,最好先找出顯著的部分,然後襯以其他元素。仔細觀察最顯著的部分,可能是一片大葉子或頭狀花序,注意它產生的投影是如何落在後方的葉子上;莖幹如何穿梭在頭狀花序、陰影與葉子間;片片光線如何出現在這些重疊元素的空間中。此外還要注意調子與色彩在這些空間中的表現。

情感投射是畫作的核心,觀察與了解植物的組成只是作畫時的輔助。了解關於植物的知識可使畫者更熟悉要畫的花朵,才能更有自信捕捉想要描繪的花朵特徵,例如馬諦斯(Matisse)的作品——《舞者》,給人一種準確掌握律動感的震撼,然而在這些完美的簡約線條與形狀背後,其實累積大量的觀察、研究與知識。

左圖:當圓的雛菊背向觀者時,看起來的形狀便不太相同,圓的花形會因為透視扭曲而成為橢圓形。畫花時最好先從基本的橢圓形下筆,以此為例,先畫中心的橢圓及圍繞其四週的花形,花瓣再自橢圓一一向外以輻射狀擴散。

冰島罌粟

蘿絲瑪莉・珍洛特

(A Bowl of Icelandic Poppies by Rosemary Jeanneret)

恣意生長的冰島罌粟有著如紙般的薄花瓣,這種花對藝術家特別有吸引力。因為此花似乎壓縮生命週期中的每個精髓與遷移,使人更想深入研究花朵的質感與微妙的顏色變化。圖中的這組花卉作品,是以水彩顏料、不透明水彩顏料與水性色鉛筆所繪製而成,以下圖解將說明植物的配置與個性。

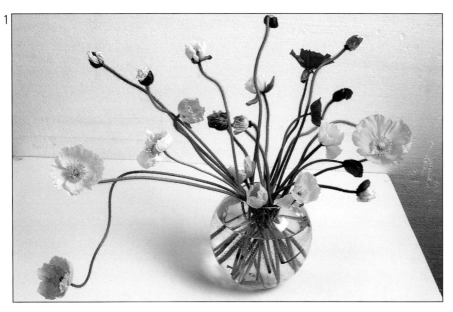

1 以白色背景突顯精緻的花形,罌粟插在花瓶中呼應著傾斜向外張開的花莖。

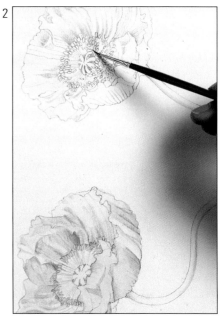

2 先在紙上以簡略的素描勾勒圖案,接著以硬質鉛筆在法布理亞諾藝術家用紙上,輕輕地畫出第一朵花,再以淡彩建立細緻的調子。待第一朵花顏色乾時,接著畫第二朵,並依序以鉛筆、蠟筆及淡彩完成細節。畫家的作畫方式是集中注意力專心描繪這兩朵花,先熟悉花形與特徵後,再根據這些觀察,建立整個構圖的節奏,剩下的花朵就很容易置入正確位置。

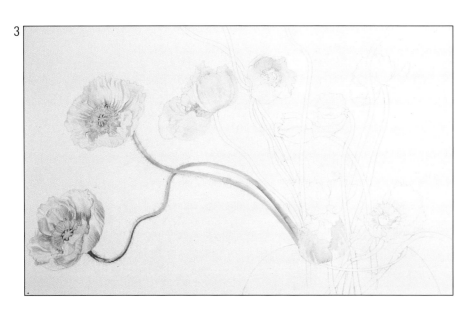

3 彎曲的花莖獨一無二。畫家用中號貂毛筆沾淡彩沿著花莖線畫到花瓶後,開始進行這兩朵花的上色工作。整個圖案結構進入繪製階段。

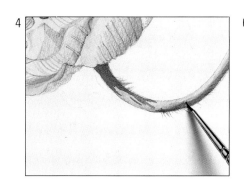

4 使用細筆修飾細節，並用蠟筆挑出陰影及突顯花莖質感。修飾工作看似繁瑣，但由於畫家的作畫節奏流暢，早已胸有成竹知道畫面的需要。

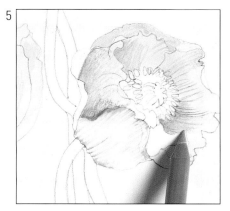

5 進行前後的描繪，罌粟花開始被雕塑成具立體感的形狀，畫家特別專注在花朵的角度與細微的顏色。示範中可見以水性色鉛筆製造花瓣上纖細的質感。

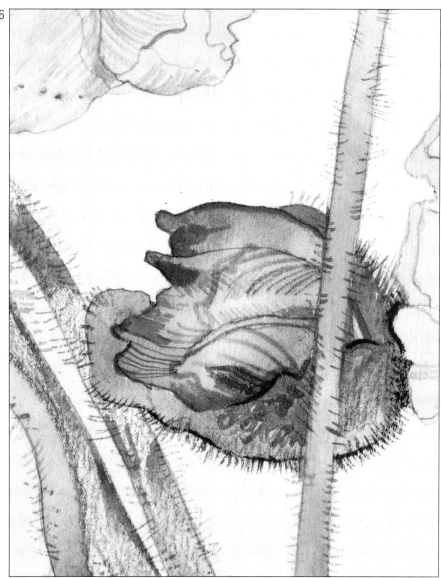

6 使用水溶性蠟筆描繪特別可愛的未開花苞。將水加在某些水溶性蠟筆繪製的部分，便可控制鮮豔的顏色。

7 整張畫的成敗關鍵仰賴小心間隔的花莖。當某組花朵完成時，背景中的花莖被連結到整個圖案。

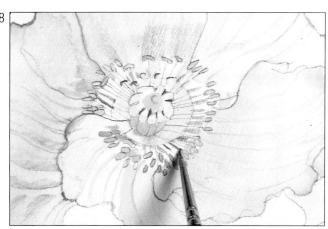

8 以細筆修飾花心的小細節。

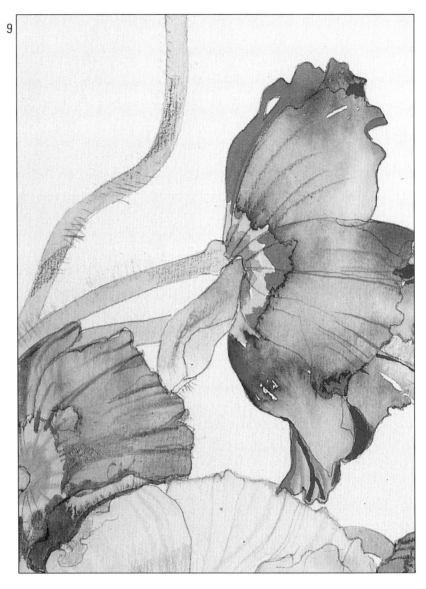

9 在此步驟中，畫家特別專注在花朵與花莖的連結。

10 花朵的繪製已完成，但是花瓶還需要繼續處理。

11 畫花瓶時需要全神貫注。先在底色畫上幾抹細微的陰影，然後用蠟筆加大調子的差異性並界定邊緣線。

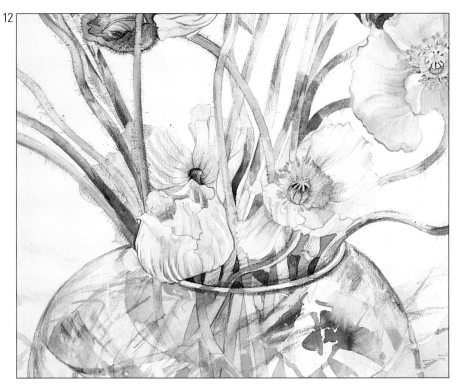

12 瓶中的花莖呼應瓶口上方傾斜向外張開的花莖，但在反射與折射之間卻營造出屬於瓶中花莖的抽象圖案，一種不可預測的圖案與網狀顏色。

13 仔細檢查整個畫面，並做調整。有些花莖被畫直，則在瓶頸處加上更濃密的顏色，並將網狀的陰影加入水彩中呼應花朵造型，統一整個畫面。

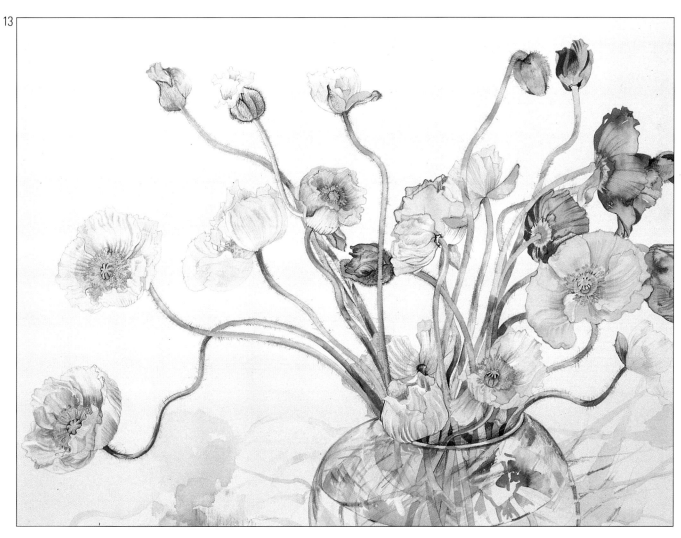

5

速寫及其步驟

對花卉畫家來說，速寫（Sketching）的助益良多。因為速寫是一種本能的直接反應，能展現即興感、自由度與活力，比人爲效果更受到青睞。由於不需事先準備，所以較少有畫下第一筆的緊張與不安。速寫的成敗及細節的掌握度變得一點也不重要，重點是享受那種可以再突破、無羈絆及單純作畫的愉悅過程。

視速寫爲同步紀錄

速寫可以隨時記錄吸引人的視覺影像，也是一種非常個人的感官印象。外人看來混亂無法理解的線條，在藝術家眼裡，早已看出植物的精髓所在，甚至看到一組植物結構，也能在未來喚起心中的記憶。因此速寫除了記錄有形的影像，也是一種幫助記憶的手段，透過速寫過程，可以進一步的探討與發展，使畫作的呈現更無可挑剔。

靈感變幻無常又難以捉摸。靈感乍現之際更是無法預知，因此很難在備妥全新畫紙、畫布與畫筆之時產生靈感。相反的，靈感常在不該來時萌芽，掠過心頭中卻也清晰，所以平時應將準備好的速寫用具放在隨手可及之處，那怕只是一張廢紙與簽字

上圖：這張速寫是繪畫的基礎。圖中東方罌粟花具曲線優美的花莖與飄逸的頭狀花序，兩項特徵成爲活力的組合。畫家在畫面中繪製流暢的線條，找到每個花莖的韻律，更展現出活力與生氣。

下圖：萊諾・摩爾（Lynne Moore）所做的一系列小尺寸速寫，以色彩的呈現來完成花朵構圖。她藉由繪製小圖時，檢視造型與顏色的平衡，再將這些成果做爲大畫的基礎。

筆，只要能及時記下最重要的想法或視覺影像，以免靈感消失、機會不再。

有時在匆促的時間下，反而使速寫的張力十足，例如在5分鐘內完成的原子筆速寫，便可能爲作品帶來強大的動力與衝擊。將速寫技能變成一種視覺傳達的簡略方式，有助於將來在時間充裕的狀況下，挖掘影像的重要精髓，再轉化爲筆下的草圖與圖案。速寫時，主結構、質感的呈現與顏色最好能先記錄完整，待構圖完成後，再來添加細節。

若能藉由速寫記錄完整的資料，在日積月累之情況下將可變成個人最重要的資產。有了這些寶貴的資料，就能及時喚起當時的情境與時光，也比照片更能提供具體的養份與元素。因爲速寫

上圖：這幅5分鐘完成的鉛筆與水性蠟筆速寫，試著抓住菊花叢向上伸展的力量。

時眼睛隨著每一線條與造型流轉，將其烙印在心中。速寫可以為即將進行的畫作，建立材料的儲存系統，包括一些參考物如目錄剪報、精細素描、顏色紀錄、壓花或葉子、快速潦草而有趣的葉子圖案、特殊的記號以及花名，這些視覺儲存系統資料，是刺激靈感的重要來源。

以速寫培養熟悉度

作畫前先做速寫，可以有效掌握主題的基本熟悉度，並使畫者有新的觀點，可稍後再做思考。速寫時先由遠至近觀察主題，就像廣角或伸縮鏡頭一樣，無論以廣泛、約略的印象，或是巨細靡遺的角度觀察，都會影響觀察結果。隨後再依形狀、顏色與由淺至深的調子來思考畫面。

精細速寫是一個探險的旅程，途中不僅會遇見新奇事物，還會因此產生莫名的興奮感。速寫時可依個人意願移動畫筆，進而帶出自信的熟悉度。例如：開始研究天竺葵的頭狀花序時，眼睛也許會深受花序連結所吸引，或是花莖上重疊互生的有趣葉子，但仔細觀察後，先使眼睛游走整株花，確定充分瞭解花形，並熟悉五片花瓣的綻開小花以及扇貝狀的葉子。當一切都了然於胸時，下筆就會自然流暢、沒有滯礙。

下圖：藝術家對天竺葵做了相當深入的研究後，決定點出整株天竺葵的紅色。

以速寫發展熟練技巧

素描與繪畫時，受限於完成作品的壓力必須正確畫下圖案，或是為求好作品必須畫出超越一般作品的水準。這些無形中加諸於藝術家身上的要求，不僅抑制更束縛表現的自由。

速寫的特性不僅能擺脫這類束縛，使畫者有機會試驗個人想法，並練習眼手協調，進而培養出靈敏的技巧。

速寫時自由地畫，將結果暫時拋在腦後。可嘗試以不同畫材表現一組花的瞬間印象，嘗試過程中如果發現有更好的畫法或表現，可以隨時改變心意拋棄原先的想法。將炭筆綁在一根長竿的尾端，然後在地板或畫架上做速寫，將速寫轉換成調子的研究，強化深色區域並擦出亮面。

試用炭筆（charcoal）與蠟筆（crayon）做素描時，手不離開紙面，眼睛同時盯緊描繪主題，視線一刻都不離開。這種做法使手隨著主題的外輪廓線與角度移

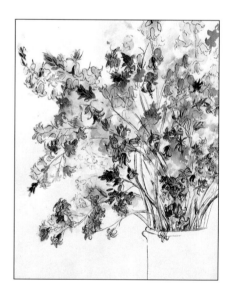

上圖：這幅墨水與淡彩速寫，試圖捕捉大片風鈴草的韻律。藝術家在畫面右下方，安排放花的容器強調風鈴的草莖。

上圖：十秒鐘的鬱金香速寫，速寫時眼睛不曾離開鬱金香，這種眼手協調的練習，會有無法預測的結果。

動，將注意力專注在主題上而不會分心。嘗試的結果可能會令自己大吃一驚，因為不規則的線條可能因此釋放出強大能量，接著再仔細評估畫面線條，看看是否能從中再做發展。

上色時可用手指或破布自由地塗抹顏料；也可直接將顏料擠出來，再以水或接著劑混合；或是直接將顏料滴在濕紙張或玻璃表面上，然後拿一張紙鋪在玻璃表面，壓印出顏色圖案。速寫的表現方式有無限可能，最重要的是能夠有效克服空白畫面的恐懼與害怕失敗的心理因素。可更換不同大小的紙張、表面肌理與顏色；也可用不同的媒材畫同一個主題，藉以緩和因單調而心生煩悶的感覺。

下圖：最普通的畫材也能製造質感。摺起粗厚的紙張，紙緣沾濃濃的不透明水彩顏料之後，可用來製造劍形的鳶尾花；而用短粗的紙張攪動顏料，便可呈現輻射狀的花朵。

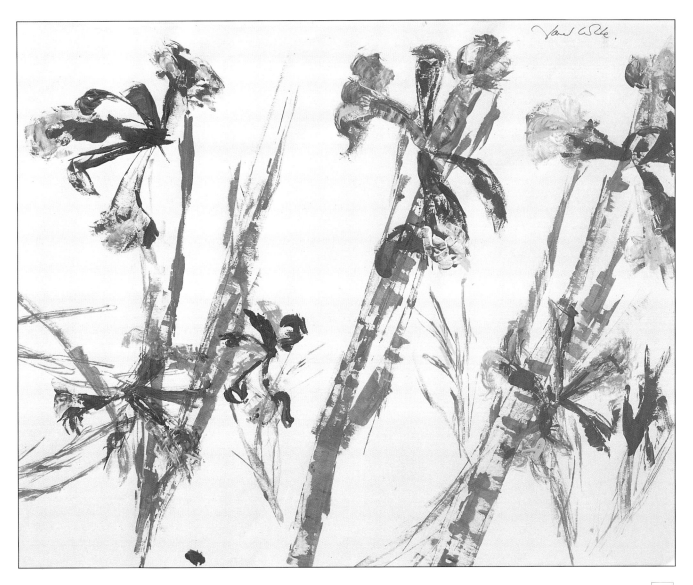

發展流暢的線條

自由自在地表現，能為畫作中的植物注入生命力。絕大多數的植物，其葉子形狀、花瓣及花莖的曲線都已定型，難畫的曲線，卻也是花卉畫中一個重要的元素。雖然橢圓形花朵與圓形的瓶口也常見這類曲線，但花莖可能是這一類曲線中最難處理的，因為有些曲線有明顯的弧度；有些則無；有些花莖緣雖擁有完美的曲線，卻可能在某段突然彎成另一種形狀。畫作中花朵的生長方向，往往與畫者手臂的移動方式有極大差異；而花莖局部的明暗顯示出光線的影響。作畫時最好將手臂像風車般轉動，進而畫出流暢的弧線。

一棵植物中，包含著各種不同的變化。畫植物的分枝角度與處理葉子大小時，會陷入不知不覺畫成角度、大小都一樣的盲點。因此可藉由顏色的混合及變化顏料與濃淡，畫出角度、大小、姿態各異的葉子。如果速寫看起來沒有效果，就再繼續努力地嘗試。

下圖：嘉訥特·懷特（Janet White）使用兩種技巧表現竹葉。先輕輕地畫基本形狀，然後在畫背景時小心留下葉子形狀，形成負面空間。接著用小竹棍沾家用漂白水洗去背景顏色，增加網狀線條，形成精緻細節。

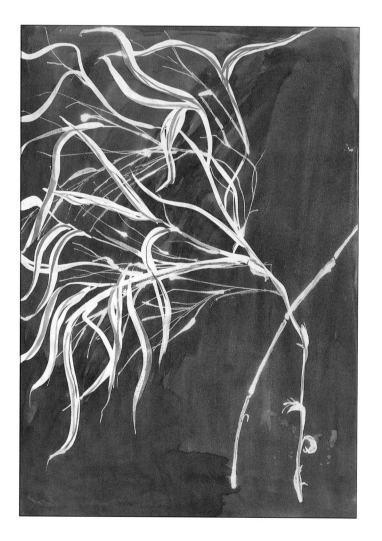

視速寫為學習過程

從研究個人喜歡之藝術家的作品，是一個可從中獲得學習機會與培養技巧的方法。模仿的過程，使學習者先在心中有作品完成之樣貌，再分析整幅畫的韻律與圖案，進一步發現乍看下未能察覺到的畫面深層結構，亦可使學習者體會到藝術家如何處理顏色、如何克服在繪畫主題中所會遇到的問題。

在展覽或畫廊中做速寫，是對個人喜好的作品所做的一種永久紀錄。模仿原作複製品也是一種學習的方法與手段，這使畫者可以有更多時間去嘗試及挑選畫材。藉由模仿複製品，然後與原作相比對，會帶來極大的啟發與激勵的經驗。

上圖：畫家在某次展覽中深受查爾斯瑞·麥金塔（Charles Rennie Mackintosh）作品的啟發，所以她摹擬作品集中的一棵植物。其中特別吸引人的是，頭狀花序與整朵花的排列圖案。這可看出麥金塔以花朵造型為基礎，反應出一種引人注目的建築裝飾風格。

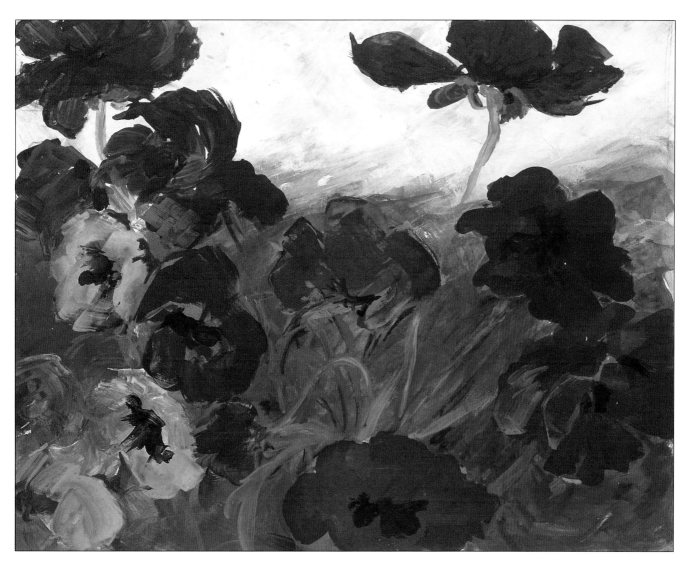

上圖：愛密爾‧諾得（Emil Nolde）無論在何處定居，一定會整理出一片花園。他的作品融合對花朵的愛與熱力，並且具備德國印象派畫家的光輝。這位藝術家摹擬諾得的小張原作複製品，將喜愛的作品烙印在心中。

左圖：基礎速寫有助於判斷構圖的優劣。碗櫥形成的構圖線，在一般情況下會干擾視覺，但在花朵的深色陰影與調子對比之下，保住了視覺焦點。

速寫用畫材

　　藉用各種輔助畫材來加強自己的繪畫能量，包含準備足以任意丟棄與能大面積作畫的紙張。到戶外速寫，要準備小到足以放進口袋或袋子的素描紙，同時韌性要夠，足以承受水分與時間的考驗。一本裝訂良好的速寫本，不論時間過了多久或使用的畫材為何，依然可以完整保存收集到的資訊。

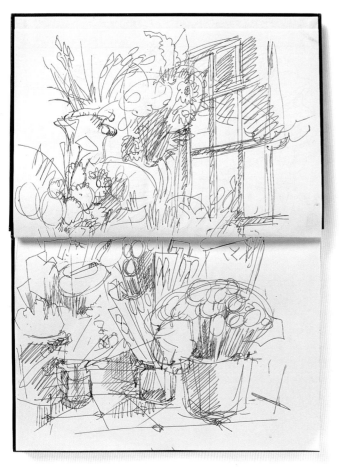

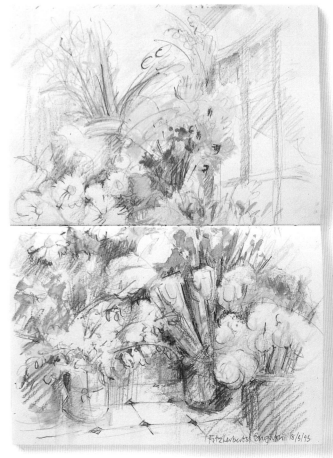

上圖、左圖與右頁：花店裡的整體氣氛中，匯集著令人昏眩的花香與顏色，是花卉畫家最富魔力的靈感刺激來源。這一系列的速寫，是在下筆作畫前所作的，主要是收集影像與想法，希望能因此累積畫作時的大略架構。畫家再以照片及花卉目錄中的細節做為輔助，並勇於嘗試以各種技巧來表達心中想法，在大量色彩與質感中創造更穩固的結構。

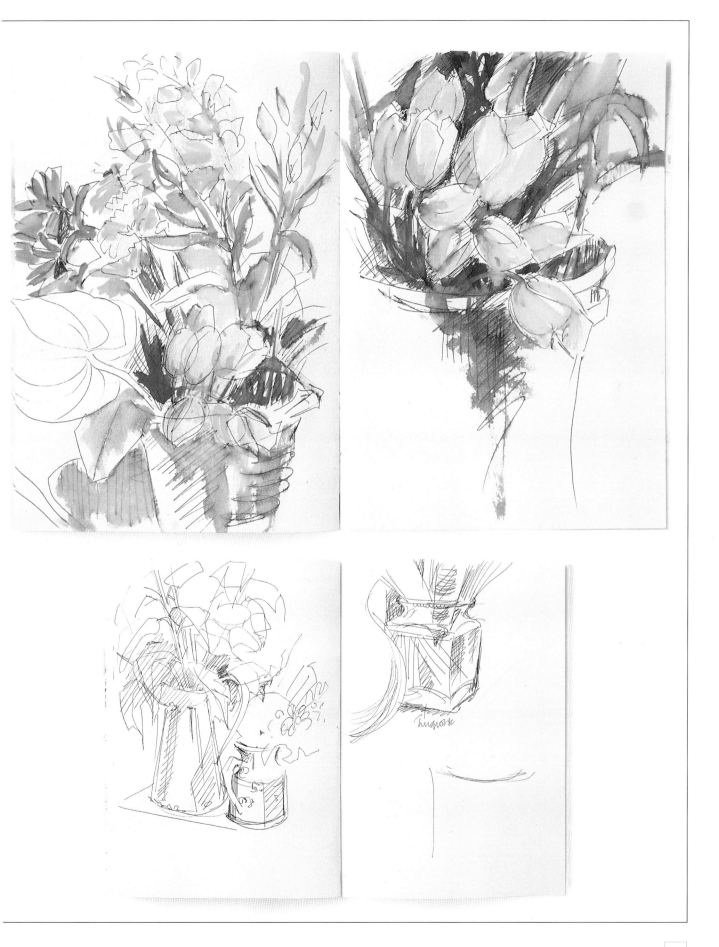

濕中濕技法－康乃馨

依 莉 莎 白 · 哈 登

(Wet-on-Wet Painting —Carnations by Elisabeth Hardent)

濕中濕技法是最令人振奮的練習。將顏色加到潮濕的紙面後，顏料會自由流動，使畫者不易掌握也無法預測，這是濕中濕技法迷人的地方之一，在等待奇蹟出現的同時，要學會接受失敗並且堅持繼續畫下去。這個練習所使用的顏色有金黃紅、朱砂紅、茜草紅、耐久玫瑰紅、氧化鉻、樹綠與鈷綠。

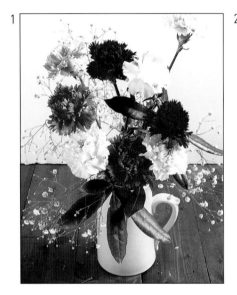

1 將康乃馨與滿天星（絲石竹屬）安排成一組簡單的花卉主題，聚集頭狀花序形成飽和的色彩。

2 繃平一張140磅（300gsm）的非熱壓紙，再以海綿打濕紙張。就算是最厚重的紙，紙面打濕後也會有一段膨脹彎曲的時間。接著滴入數滴顏料到紙面，使顏料流往紙張皺摺的低處，形成一灘攤水漬。畫家便可藉由水漬的變化，做為花朵的色調主軸。

3 將相當柔和的綠色及氧化鉻加在花朵之間。此時紙面開始乾燥，可用平頭筆來操縱顏料，刷出葉子形狀，再連接界定花朵的邊緣線。

4 用面紙吸起半乾的顏料，形成花朵的形狀。如此花朵的基本形狀就成形了，同時間顏料相混的區域，開始融合、產生柔和的顏色。

5 畫家針對濃重茜草紅的部分上色。在紙面水分乾之後上色，會製造出俐落的界線，形成康乃馨花瓣邊緣，而潮濕的部分會與顏色融合產生柔和的效果。

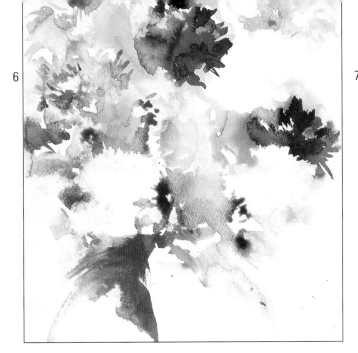

6

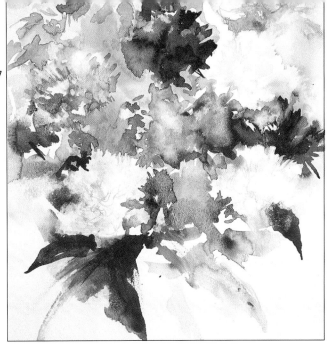

7

6 康乃馨尖尖的花瓣漸漸成形。將紙面打濕、上色,接著再以面紙吸取顏料,建立植物朦朧柔和的造型。有些色塊的濕中濕效果顯然比其他的好,這時便可專注開發這些「意外驚喜」。

7 上一層淡淡的黃綠色,緊接著以畫筆及吹風機吹出界線清晰、顏色最淡的花朵輪廓,這是「負空間」(negative space) 的應用,可襯托出花朵實體。在前景中,兩朵淡色康乃馨底色的粉紅色波形摺邊,形成花瓣的邊緣,再用小筆繪出線狀顏色。

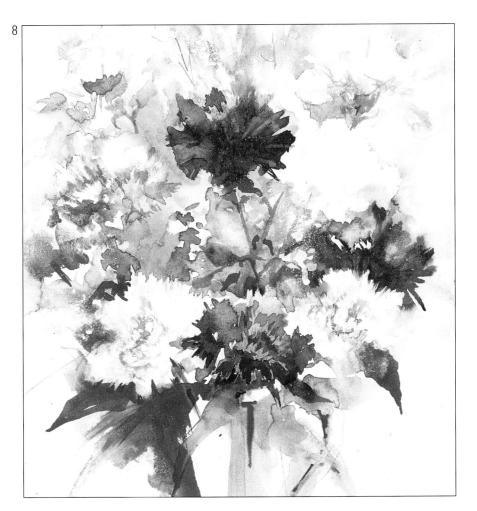

8

8 第三濃的綠色與鈷綠用來畫花莖、花萼與建立花甕的基本形狀,稍微灑點白色顏料代表滿天星。再次評估畫面後,畫家發現質感的表現比構圖好。假設再畫一次,她會避開前景中排成一排的花,加強花甕的實體感,並且改用白色壓克力顏料,潑灑出較濃重的白色滿天星。但話說回來,練習與嘗試錯誤是繪畫與速寫必經的過程之一。

基礎構圖

有各種原因可以喚起畫花的原始渴望。也許在匆匆一瞥間，發現了驚為天人的顏色組合；或是群聚的花朵形狀特別地吸引人；抑或只是一股想畫的慾望。不論作畫的原始動機為何，若能詳加考量構圖，不僅易於作畫，也較易呈現成功的視覺效果。構圖是以愉悅視覺的手法安排視覺元素，在主題與空間界定的範圍內，如紙張、畫板或畫布邊緣，對元素進行安置。

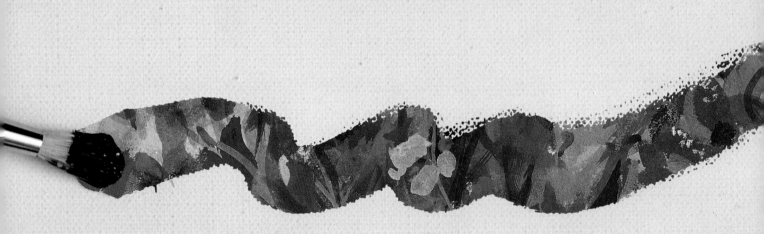

構圖只是一個起點，作畫過程中常需更動原先的想法，如一灘顏色變得太強烈、物體與顏色無法協調、花朵盛開或凋謝時，產生差異。接受事實的改變能為主題增添刺激的元素，作畫過程中隨時準備好更改計劃，才可能有令人滿意與耳目一新的結果。

挑選與安排主題

　　花卉畫家挑選主題很容易，但是不要猛然下決定。在預期一幅完整的花卉畫應具備大量的色彩與各式花樣的心態下，常誘使畫家畫出複雜的花朵，結果卻適得其反，因為視覺在五彩繽紛的顏色與花樣的疲勞轟炸中，只剩下茫然與失焦。單純的幾朵花插在瓶中，使植物有足夠空間充分地展現彎曲花莖、葉子形狀與質感，以及不易被察覺的植物個性，就能帶來足夠的震撼力。

　　花卉畫不必拘泥於盛開的花朵。草木、種子、莢果、分枝與凋謝的花序，各具獨特的形狀與圖案。除了茂盛的向日葵，梵谷一系列凋謝扭曲的向日葵畫作，比綻放的金黃色花朵更具繪畫張力。

　　乾燥花是新鮮花朵的另一種選擇，某些程度上乾燥花保留新鮮花朵的相同性質。雖然生命的流動感不見了，但乾枯的特性為畫面增添另一種感覺。乾燥花的顏色也很有趣，這一類的繪畫使調色盤中很少使用到的細緻土色系能被利用。

　　花卉彩繪不必受限於一貫的安排方式。在很偶然的情況下發現花，並以發現時的情況作畫，有時會出現超乎想像的構圖。畫包在紙中的一束花，可能呈現出花朵的流暢線條與佈滿包裝紙的幾何摺痕。在戶外畫花更能體會花朵出奇不意出現在令人最無法

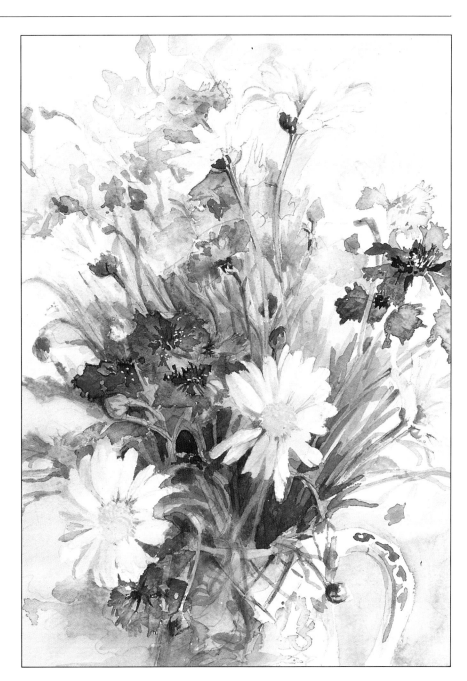

上圖：依莉莎白・哈登(Elisabeth Harden)的這幅畫，花朵佔據畫面中心位置，藉由裁切花瓶使目光集中在花群。在藍色矢車菊中安插雛菊排列成橢圓形狀，打造不對稱的平衡。花朵中心的黃花蕊呼應背景的淺土色，細緻的顏色點綴使整個畫面恢復生氣。矢車菊的藍色濃淡變化非常可觀，實際上只使用紺青一色，但是接近觀者的花色濃重，而背景的紺青色則經過稀釋，花瓶上的花紋則是紺青與靛青的混色。

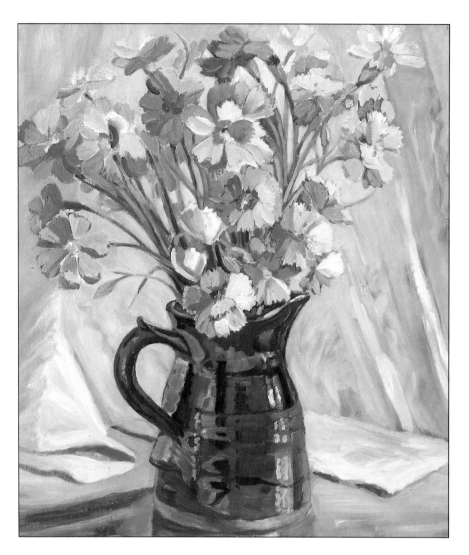

想像之地的特質，如擠進人行道裂縫，或頑強地依附在危險的峭壁邊緣，雖然在這些情況下作畫有風險。

最後，選擇主題時應謹慎評估個人有多少作畫時間。別想在短短兩小時內畫完一大把花，花是活的，會成長、伸展與枯萎，萬一作畫時間過長，或是無法一次完成，將會遇到花貌隨時間改變的情況。塞尙（Cézanne）因爲作畫時間太長了，有時長達數週，因此需動用絲花與臘果等替代品。

左圖：《粉紅》‧馬蒂‧歐布恩（Pinks by Mady O'Brien）。這幅細緻的構圖，引導目光由布的摺痕、反光到輻射狀怒放花朵的冷色陰影，並與後方懸掛織物相呼應。容器常常是構圖的次要輔助品，但是這個容器是花朵強有力的支撐物，瓶身閃爍的反光，使花朵稍嫌規律的花形不致過於明顯。

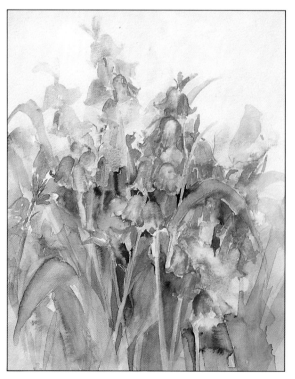

左圖：依莉莎白‧哈登(Elisabeth Harden)一開始在戶外完成這幅風鈴草，當時一大片地毯似的風鈴草皮美得令人放不下畫筆。銀蓮花通常畫成一大片的效果最佳，細緻的質感只要幾筆俐落的調子變化就能表達。

如何安排花卉

每種花都有自己的花形特徵，有部分特徵與生長方式有關。構圖時使花朵以接近自然生長的方式呈現，有助於呼應植物特徵。作畫時須考慮有些植物有下垂現象，如鬱金香、玫瑰花倒塌的樣子、或是莖葉叢生的菊花。野生花朵大量地隨意擺放效果最好，例如在簡單的罐子或籃子中塞滿一大把花，但是單枝的蘭花才能展現不可思議的異國風情。所以要展現出花朵最美的一面，安排恰當與否是關鍵。

為花朵選擇相稱的容器多與個人品味有關，因此畫家平時就會收集適合各種花卉的容器。容器的尺寸、形狀與顏色都必須與花朵相輔相成，不能因體積龐大或顏色過於醒目搶了花朵風采。假設花朵線條、花莖與容器相呼應，整體會有加分的效果。

具獨特質感的容器能使構圖更加優美。陶器會吸收顏色顯現陰影；弧形金屬會反射光線使物體變形；具反光、變形與透明性的玻璃容器本身也可當作繪畫題材。插在花瓶中的植物自根部散發出能量展現不同的風情，每一個重要的特質都證明植物是有生命力的。

上圖：此幅仙客來（cyclamen）是蘇·莫瑞金（Sue Merrikin）所做，畫中花莖的能量與花朵的動態展現出植物的生長力量。

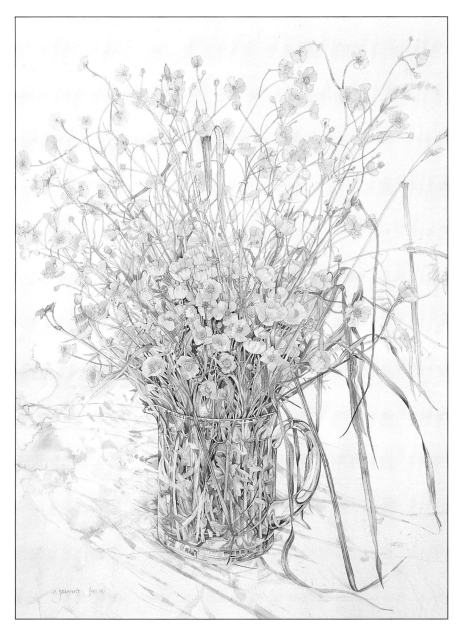

左圖：蘿絲瑪莉·珍洛特（Rosemary Jeanneret）畫了此幅不可思議的毛茛。雖然描繪精細卻沒有喪失整體的生動感。優雅的小花與奔放的姿態，因花朵數量龐大使恣意生長的特徵更明顯。畫面中有幾條明顯的構圖線：右邊枯萎的葉子引導視線到陰影處，再穿過陰影到最多花的地方。

花朵組合

決定畫作主題後，開始思考一大片花的平衡與顏色的安排。如果花的數量不多，或焦點是少數幾朵花，可選擇基數花朵數量，使畫面有較佳的平衡感。嘗試在畫面中安排一個以上的容器或會強化形狀或顏色的東西，像一些水果或蔬菜；另外也可在容器旁擺一些花，看看效果如何。

一般來說，畫家會將主題安排在低於眼睛高度的桌上。這種角度使容器的曲線看起來更具立體感，也使花朵擺放的桌面受到充分利用，例如桌面的質感、花樣或是打摺的布。

構圖並沒有一定的規則或捷徑可循，可移動物體直到滿意為止。切勿匆促安排了事，因為排列也是花卉畫的樂趣。

下圖：珍娜·夏普頓（Jeni Shapstone）的水仙花油畫，優雅與怒放的花瓣襯托深色傳統圖案的東方地毯，形成恰到好處的對比。

左圖：蘇·威爾斯（Sue Wales）在這個絕妙的構圖中，結合毛地黃與玫瑰柔和的繽紛色彩。裁掉上面一大片花朵後，畫面看來更緊密，使目光集中在深色的厚實度上面非跟著多變的外輪廓線。花瓶旁擺一些花看起來更豐富多樣。她以熟練的手法揮動顏色，整個畫面重複柔和粉紅色的統一調子。

主題採光

一組簡單的花卉靜物，配合窗外照射進來的側面光，就能形成足夠的調子變化與陰影，並增加畫面構圖份量。仔細思考陰影的用途，因為它能成為畫作中的重要部分。當然也能嘗試其他採光方式，請參閱本書第8章。

背景與陳設

常有人問到：「背景應該放什麼？」在複雜的構圖中，背景的形狀與顏色會形成畫作中的重要部份，請見本書109頁。

以簡單的構圖為例，背景的重要性僅次於主要的花朵組合，目的在於強化形狀與顏色，並確立畫面中的構圖。用這樣的眼光觀察其他畫家的作品背景時，就可看出他們的用意與功用。以前荷蘭大師完成的華麗花卉畫，傾向選用黑色或單一背景，以展現花朵的複雜性與光澤。而印象派畫家的花卉畫構圖簡單，以柔和的顏色做為支撐，或帶入幾條桌面線條，確立構圖的空間。

下圖：構圖簡單時，背景常扮演次要的角色。但是《繡球花與鸚鵡螺》，蘇·潘得芮（Hydrangeas and Amonite by Sue Pendered）這幅畫例外。潘得芮塑造細緻複雜的背景來襯托這組花卉。以不同的材質壓印未乾的顏料做試驗，不斷重複進行，直到出現想要的效果。

銀蓮花・油畫顏料

費斯・歐瑞理

(A Group of Anemones Painted in Oil by Faith O'reilly)

油畫顏料是極佳的媒材，能傳神地表達銀蓮花的燦爛顏色，以及不規則的自然生長狀態。花卉畫並沒有既定的色彩，費斯・歐瑞理（Faith O'reilly）為這幅粉紫色的花卉畫選用一些特定的顏色，如鈦白色、銘檸檬黃、那不勒斯黃、鈷黃、鈷藍、樹綠、氧化鉻綠、氧化鐵紫、鈷紫羅藍、鈷藍、暗紅、深猩紅色、義大利粉紅與玫瑰紅。這些顏色涵蓋許多粉紅色與紅色，能營造出多樣的花卉調子。顏料是與蒸餾松節油調和，或是不加油直接擠出來的。

1 銀蓮花被安插在白色罐子中，使沉重的深色花朵頓時變得輕盈有活力，搭配黃色背景與紫色花朵形成對比。在這個步驟先做簡略水彩速寫，有助於了解所需效果的顏色範圍。

2 繃平畫布後先用油畫顏料或壓克力顏料打好適合的基底，然後用暗紅及紺青在基底上一層薄薄的調子背景，再用炭筆從基本結構線開始構圖。

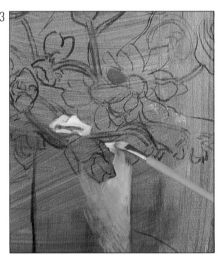

3 使用中間調子背景的好處是，畫家可以往「上」畫到亮，往「下」畫到暗。不但節省時間，完成的作品看來更豐富。現在，加入最淺的調子。

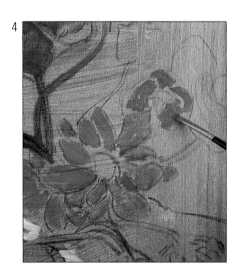

4 為建立整組花的平衡色彩並營造區域調子，先上銀蓮花基本色，紫色花是畫面的主要調子，但是局部強烈的紅色與粉紅色能跳出紫色調子轉移觀者的目光，挽回失衡的狀態。

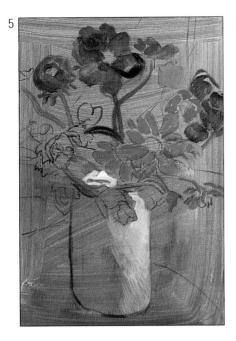

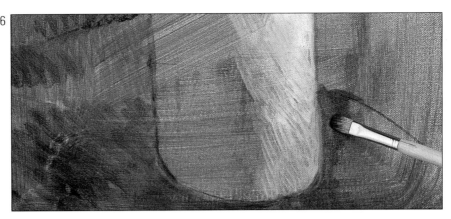

5 花的主色已經著色完畢,也已建立主
色的平衡。

6 使用活潑的薄塗法上一層深色的打
底塗料。這種充滿活力的上色方式,不
僅增加畫面質感,亦使顏色變化不足之
處的調子更豐富。

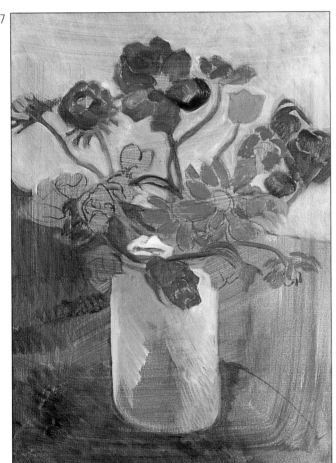

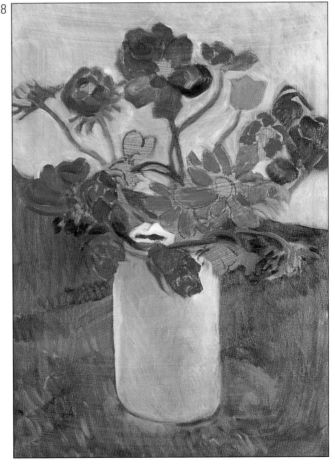

7 在背景加一層薄薄的那不勒斯黃。整個顏色平衡建立後,
開始畫小花,並為有綠色桌布反光的白色罐子邊上色。

8 完成左方較深的紫色與紅色花朵後,這兩種顏色頓時變得
鮮明,為整個畫面建立色彩平衡。以氧化鉻綠畫花罐底四
周,而花罐的圓弧形,是用軟毛畫筆輕輕由一邊刷至另一
邊,同時露出打底色料。

9

9 用細筆添加細節，呈現花莖上的光線與花序周圍的羽狀葉。用較深的調子塑造花形，賦予花朵中心的深度，使花朵彼此相對並表現方向。

10

10 調色刀能展現油畫特殊質感，使柔和的區域快速地著色，為花朵製造豐富背景。花朵周圍的顏料疊成波浪狀，背景顏料則較均勻平坦。背景中已經加入較明亮的黃色。

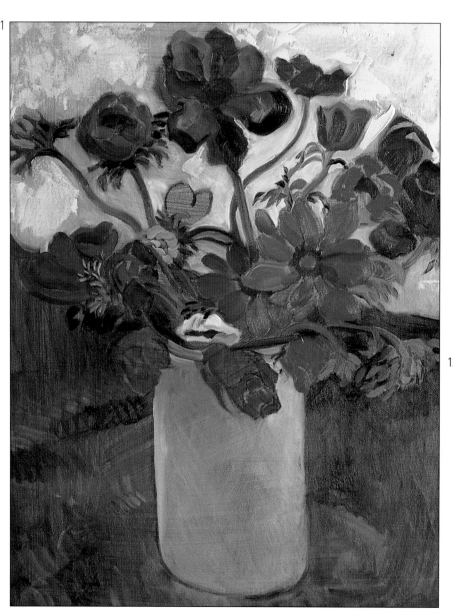

11

11 此時畫家評估整個作品。畫面的每一部份都已就定位，先退離畫面較遠處觀看整體，再決定需要修正以及添加細節之處。

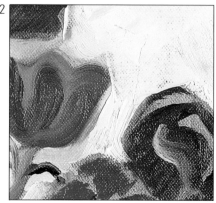

12

12 在背景中加更多顏色，用點筆觸表現受光的花瓣。

13 花心用扁筆添加細節。

14 再一次，用畫刀大面積輕快上色，並露出底色。最後的綠色布使構圖的基調有一點淺色彩，而底下兩層顏色為平坦處增添紋理與濃度。

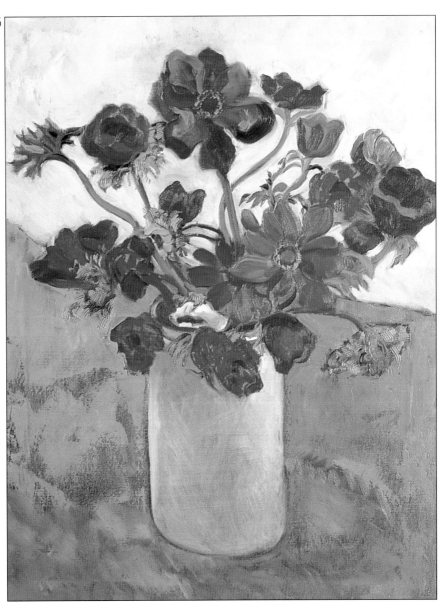

15 完成的作品展現花朵豐沛的生命力。不同層次的顏色使簡單的構圖賦予更多深度與複雜感，底色隱約可見使整個畫面更富協調感。

在紙或畫布上構圖

選定主題並以滿意的方式組合後，打上光線使物體產生重量感，仔細觀察是不是有成為一幅畫的潛力。將物體由三度立體空間轉為二度平面空間時，有一些構圖的基本方法可以簡化整個移轉過程。

運用物體的排列控制眼睛觀看畫作的方式。移動的線條可引導眼睛至視覺焦點位置。這類動線可能源自下垂的花、摺疊布上的陰影形狀、或任何能產生線條感的東西。尋找這些線條並觀察它們如何牽引目光。線條穿過物體時，可能以水平、垂直或斜線方式分割物體，視線可能因此被引導出畫面，或造成視覺混淆。

如果描繪主體位於畫面正中央，觀者可能因為兩邊一樣的空間而不知焦點何在。基本上，不對稱的平衡是較有趣的組合。

同時要避免將視線帶離畫面的直線；而曲線或不連續的線會留住目光。視覺應該被有趣的指示引導至到畫面重心，促使目光停駐。

畫面中還有一些隱藏看不見的結構線與韻律。置入這些特別的結構線會為畫面帶來不同的感覺。強調垂直線會產生力量；專注在水平線的擴散感會呈現堅實感；斜線表現動感；交叉線營造稠密感。充分利用這類隱藏的結構線作為構圖的方向線。

另一個構圖方法是運用取景框。裁切一張長方形厚紙板，像攝影師那樣取景，用以隔離特定區域。

右圖：不對稱構圖使主題更有趣。蘿絲瑪莉・珍洛特（Rosemary Jeanneret）將桑寄生的水罐置於畫紙底部，大量保留紙面上方空白處，給人一種空氣流通與光線感。

上圖：畫面中的構圖線非常明顯。分別從三個地方以放射狀的方式直入橢圓形的盤子，穿透顏色到細碎的金蓮花，形成依莉莎白・哈登（Elisabeth Harden）的繪畫主題。運用互補色達成畫面的和諧感。橘色與藍色是主要的組合，柔綠色適度淡化深紅色。圍繞盤子與花朵的黃色、畫筆上方的淡淡紫色及陰影中的深紫色形成平衡。

以線條與調子描畫速寫草圖

速寫草圖是指運用取景框找到的主題資料。從遠距離觀察所有的描繪主題，看看有什麼結果。將注意力偏移中心位置或是某一角落，使畫面不對稱。挑選吸引目光並蜿蜒進入構圖的線條。觀察陰影形成的圖案，然後試驗。

左圖與下圖：這些速寫草圖（左圖）顯示幾種不同的組合。從上至下，第一張物體分開，第二張將物體置於同一條線上，第三張戲劇性地切掉物體。選定組合後（第四張圖）將物體彼此連結，並採用較高的視角強調圓形。完成的作品（下圖）證明最後選定的組合是正確的。

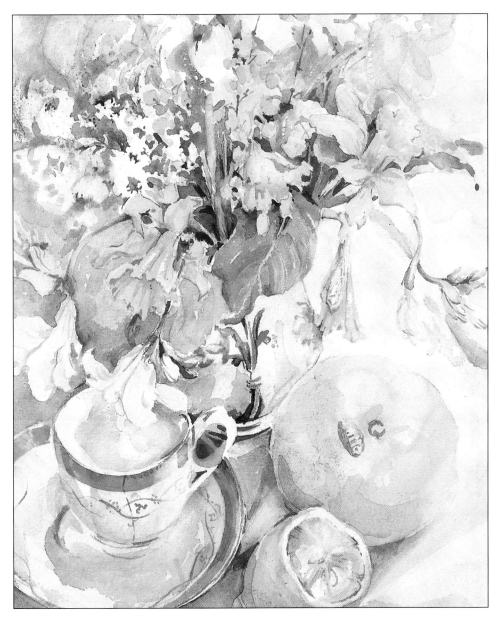

尺寸及媒材

　　個人偏好或媒材的取得會影響使用何種特定的繪畫媒材，但是畫面大小尺寸必須在此時詳加考量。畫面尺寸牽涉到主題大小，豐富的主題擠進過小的畫面會失去衝擊力，儘管把花畫得比實體大一號可表現另一種重要性。另外，還有部分原因來自個人喜好及擁有的作畫時間。

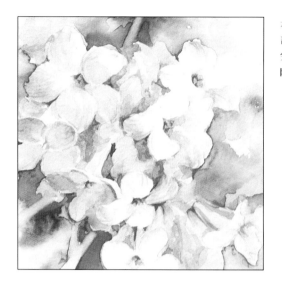

左圖：這幅小型錦帶花（weigela）習作，長寬只有 5 英吋平方，由於完全與畫面空間吻合，看起來比實際尺寸大。

將影像轉移至畫面

　　有些藝術家能直接根據速寫草圖作畫，但是事先大略地構圖是很有用的。過重的鉛筆底稿線會在紙面留下擦不掉的鉛筆痕跡，鉛筆線在上淡彩時會透出來，所以能夠與描繪主題融合的淡彩底稿最佳。而炭筆能用來繪製油畫或壓克力草圖。

　　開始作畫時將注意力集中在最大的花或最富動感的區域，接著在四周加入其他物體。在比實際需要還大的畫面作畫，可避免畫出紙張或畫板，若出現效果有趣的敗筆，還有空間做更動。

右圖：雪磊‧梅（Shirley May）一開始用橫幅或風景畫尺寸，做為頭狀花序的構圖。作畫過程中，她決定擴充這組花，所以另外加一張紙，完成這幅生動又具表現性的作品，最後形成直幅或肖像畫的尺寸。

起筆 — 在構圖中尋找

現在花朵群組位置已就定位，閉起眼睛後再張開，以完全不同的方式看先前的排列。用平面的思考邏輯研究花朵，就是看圖形而非看物體。葉子與花朵彼此相關連結、重疊並投射影子。群組外圍的形狀，有時形成清晰的邊緣，有時融入一片模糊中。花群中有一些清晰可辨的形狀，可能存在花瓣與葉子的空間中，或花莖的深色空間裡，或情況相反。這類形狀是構圖的重要關鍵，在正面的外圍形成負像（negative shape）形狀。試著完全擺脫眼前是一組枝葉叢生向日葵的既有概念。眼前看到的是形狀的拼組，就像拼圖一樣。由看不見的部分襯出看得見的形狀。

將速寫視為資源

速寫常是構圖的基礎，或許不適用於花卉繪畫，因為速寫的二手資訊可能早已喪失生命力。無論如何，以速寫做為基礎結構，移動形狀、試探顏色並且增補一些視覺元素，結果可能出現重組愉悅瞬間的新構圖。

設定作畫環境

某種程度來說，作畫就像烹飪。重要的材料要唾手可得，因為在完成畫作的過程中，若正值作畫的緊要關頭，卻滿頭大汗遍尋不著重要的材料，真是令人為之氣結！評估畫作也是作畫的重要過程。如果不知道應該如何修改，放下手邊工作一段時間，再回來就有全新的看法。暫停手邊工作可能不容易；人們總擔心畫作無法完成，所以急於填滿畫面，因此加入太多細節。如果發現添加細節對畫面毫無幫助，就是該停筆的時候，或許此時作品早就完成了。

上圖：這張速寫的黑色背景形成一些有趣的圖案，用線條框畫成了這些圖案的一部份。白色正像（positive shapes）與黑色負像各具獨特的形狀，有助於畫面構畫。

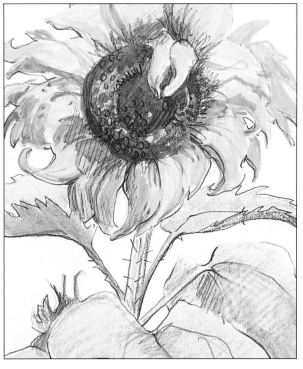

上圖：構圖的組成有正像的物體，與空白區域的「負空間」相對。以正面空間的觀念去運用負面空間，並視為存在的實體。圖中這朵向日葵佔滿畫面空間，以白色背景為對照。

銀蓮花・水彩

依莉莎白・哈登
(Anemones in Watercolor by Elisabeth Harden)

這裡逐步示範的水彩銀蓮花，與68頁是同一組花。畫家在意的是如何表達花葉叢生的
特質，及看似恣意生長的方式。使用的顏色包括耐久紫紅、茜紅紫、玫瑰紅、鈷藍、
紺青、洋紅、暗紅、那不勒斯黃、岱赭、生赭與胡克綠。

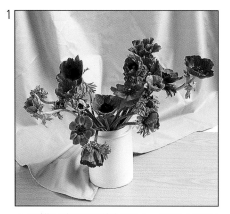

1 此構圖與68頁稍有不同；深色桌布因
為調子太強與畫面格格不入，所以被拿
掉；花朵位置經過重新排列，花莖顯得
更外展。

2 水彩中，紫色與粉紅色是出名的難處理，所以先混合試探濃淡色度，看看是否
能與整個畫面顏色平衡。

3 整體構圖先以小草圖建立基調與構圖平衡，然後淡淡地轉
到繃平的非熱壓山度士水彩紙上，花莖結構以稀釋的綠色勾
畫。用淡紫色建構紫色銀蓮花之粉紅色外圍的基本形狀。色
彩在這個步驟還很淡，將顏料滴入上色處，較清晰的邊緣線
就產生了。作畫過程中，如果出現太多銳利邊緣線，可以用
海綿擦洗使之柔和。

4 在尚潮濕的顏色中加入更濃重的顏料，將畫板打斜然後用
吹風機控制顏料的流向。顏料的流動取決於紙張的濕度，只
有豐富的經驗才能駕輕就熟。

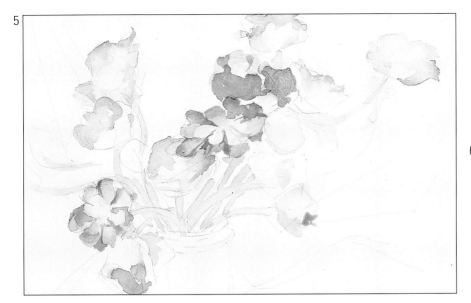

5 基本的花形顏色與花莖底色都已著色完畢。此時，往後方退一步，看看哪裡尚需添加筆觸使畫面更平衡。花朵看來像是浮在半空中，所以需要被支撐在畫面中。

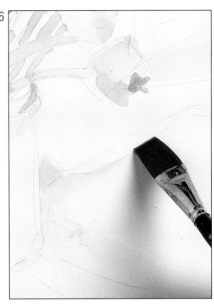

6 影子處以稀釋的鈷藍色上色，整個畫面開始有整體感。有些畫家一開始作畫便先畫影子，像鷹架一樣搭起畫面的各個部分。

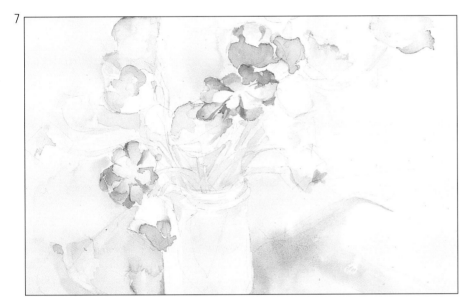

7 整個畫面打上一層那不勒斯黃。這個補色調與先前的紫色主調，界定出白色花瓶，使整個畫面更溫暖。畫面漸乾的期間，不時染入更多顏色，產生朦朧的濃淡色彩與形狀。

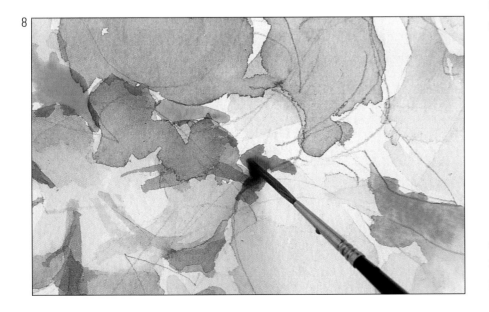

8 整組花依然太淡了，需要更明確些。花朵間加入胡克綠，使花朵外形更清晰，並朝觀者方向前進。

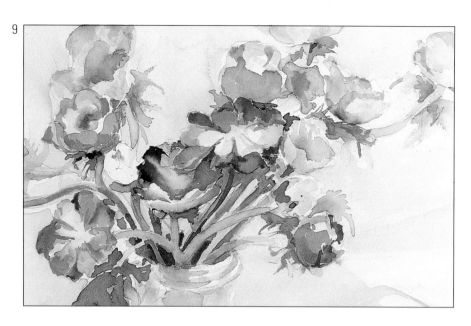

9 水彩畫就像一個建立顏色層次與修正彼此間調子關係的過程。花朵與花莖分別加入更濃重的顏色，使花瓶更有份量。

10 畫家於此步驟專注在花朵中心。通常此階段能為畫面帶來意外的生命力。精細的線筆在花蕊上加入深色，有助於仔細觀察花心；通常花瓣比四周顏色淺，花蕊的生長方式獨特，能夠藉此分辨花種。

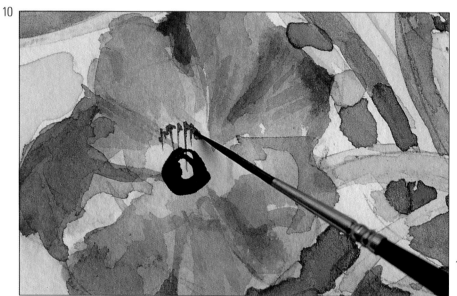

11 花朵的造型出現了，深色花心建立花朵面對的方向。

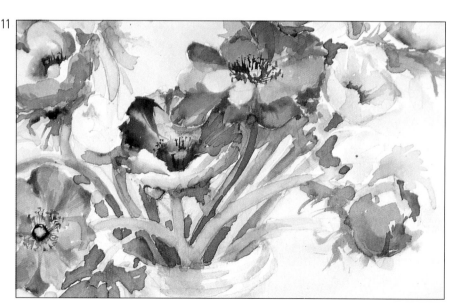

12 選用能拖曳顏料的線筆，將顏料滴在花朵四周叢生的枝葉中，並拖曳較深顏料到陰影區塊。較深的綠色是胡克綠混合一點暗紅。花朵採輕鬆的方式描繪，畫家認為這些深色環狀葉子即足以表現銀蓮花。

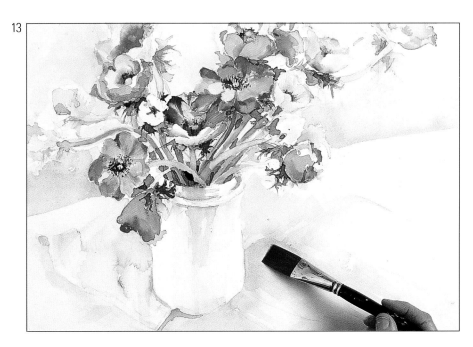

13 畫面看來似乎並不十分穩定,有點飄浮感,所以加上生赭色斜斜地橫過畫面。通常,作品擱一段時間後再回頭看,眼光會變得比較客觀,也較易看出需要再處理與加強的地方。

14 完成的作品,成功表現花莖彎曲、轉向以及自花瓶伸展的姿態。

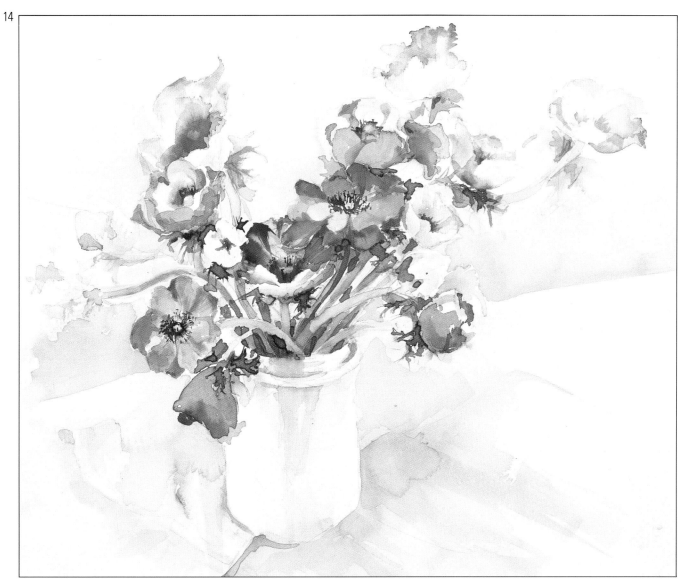

色彩與視覺關係

花朵與色彩的關係密不可分。許多顏色以花朵命名並非巧合——淺玫瑰紅、淺紫光藍色、矢車菊藍、紫羅蘭色、毛茛黃與百合白。這些花色名不僅能喚起心理反應，亦使人在心中產生鮮活的特定顏色。

大自然的顏色既鮮明又大膽，一大片的花可能以千變萬化之姿，爭先恐後地引人注目，或是不知不覺地呈現極為優雅、柔和且細緻的色彩變化。此外還有作夢也想不到的顏色；而近乎全白花朵的花瓣擁有變化萬千的色彩與調子。

在自然界中，鮮豔的相近色並不會不協調，一大片花朵只會美得令人屏息，而非視覺的疲勞轟炸。但在繪畫時，太過鮮明的顏色會相互干擾，使觀者見不到花朵的特色與結構。換句話說，自然界中完美無缺的顏色與花朵，在繪畫時反倒變成花卉畫家的主要問題之一：作畫時要改造並運用這些完美易見的優點，需要周詳的構圖及深入了解色彩的可塑性與爆發力。

單純用色料製造明亮的光線效果是不可能的。必須仰賴顏色對比的效果，藉由顏色的交互影響及調子的運用。許多印象派、後期印象派與野獸派畫家的作品，就是爲了傳達用顏色創造光線明亮感的目的。

從科學角度詮釋顏色

顏色在科學一詞中是分解光線成爲可見光譜。一道白光穿越一面稜鏡，分成數條色帶，有點像大家熟知的彩虹，十七世紀時伊薩克·牛頓（Isaac Newton）爵士將之描述爲紫羅蘭色、靛青、藍色、綠色、黃色、橘色與紅色。自那時起，許多超出彩虹光譜的光波頻率都被研究過，著名的有排列在光譜中黃色尾端的紅外線，以及另一尾端的紫外線。紫外線引導昆蟲找到植物，但是人類肉眼看不到。

物體被光線照射前，是無色的。白光由各種顏色組成。大部分的材料與物質由色料組成，色料會吸收特定光譜後反射其他的。例如，黃色向日葵之所以是黃色，主因是內含的黃色料會反射黃色光的波長，並吸收其他光波長。一朵極黑的花只含非常微量的反射色料，所以光線都被吸收了。在花朵的圖案或花蕊上的黑色物體幾乎吸收所有光線。

藍與橘

紅與綠

紫與黃

色相環

光譜通常排列成色相環。這個排列是色彩學家創造的，用以解釋顏色的特性。三原色－紅、藍與黃，放置在色相環中，每一個原色與其他兩個原色混合出相鄰顏色，稱爲二次色。色環上相對位置的顏色，被稱爲彼此的互補。紅色以綠色爲互補色；黃色配紫羅蘭色；橘色則有藍色。互補色，顧名思義，能強化並使顏色更鮮明。

這類色彩組合可做更大的延伸。當原色與二次色混合，會形成更微妙的色彩，可以置於色相環相對位置，創造互補色最大對比效果，如黃綠與粉紅互補。

想像互補色效果與花卉畫的關聯，一般說來，橘色花可藉由藍色花朵或藍色調的葉叢來襯托，紅色或粉色系與綠色彼此襯托。效果最不顯著的互補色組合是紫色與黃色：

左圖：此圖例列出三原色與其互補色。每個顏色的細微差別與互補色達成平衡。

色相環

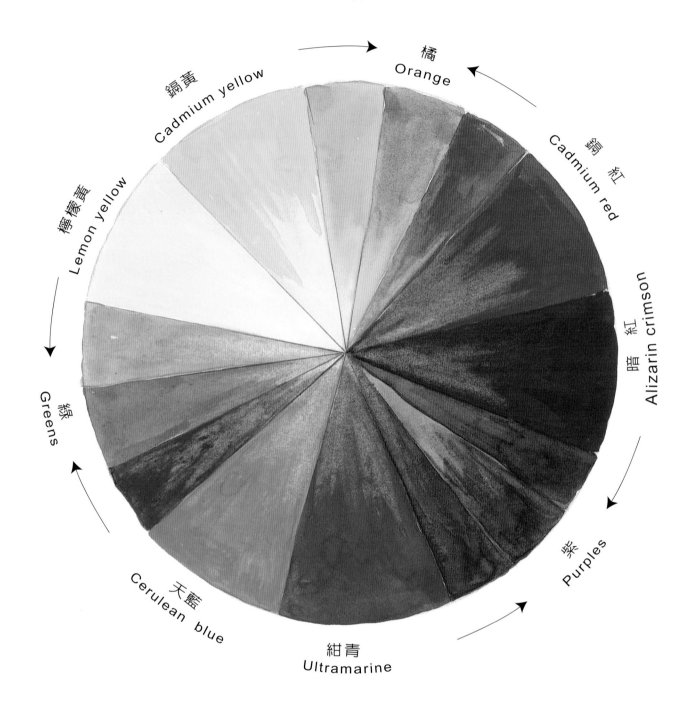

鎘黃
Cadmium yellow

橘
Orange

檸檬黃
Lemon yellow

鎘紅
Cadmium red

暗紅
Alizarin crimson

綠
Greens

紫
Purples

天藍
Cerulean blue

紺青
Ultramarine

因爲黃色淺淡而紫色深濃，兩色的明暗對比強烈，大大降低補色效果。

另一個補色理論的運用是以柔和或不明顯的補色組合使主色更鮮明。少量橘色混合藍色補色使色調偏向灰色階，可在柔和的背景中營造一種細緻的協調感，亦爲橘色主色增添鮮豔度，將主色自畫面推往觀者。

上圖：色相環是色彩學家創造的工具，用以解釋顏色的特性。三原色安插在色相環中，以便說明每一個原色與其他兩個原色混合出來的顏色對比，稱爲二次色。二次色彼此混色合能得到更深層的補色組合。例如，橘紅色是藍綠色的補色，能夠提昇補色效果。

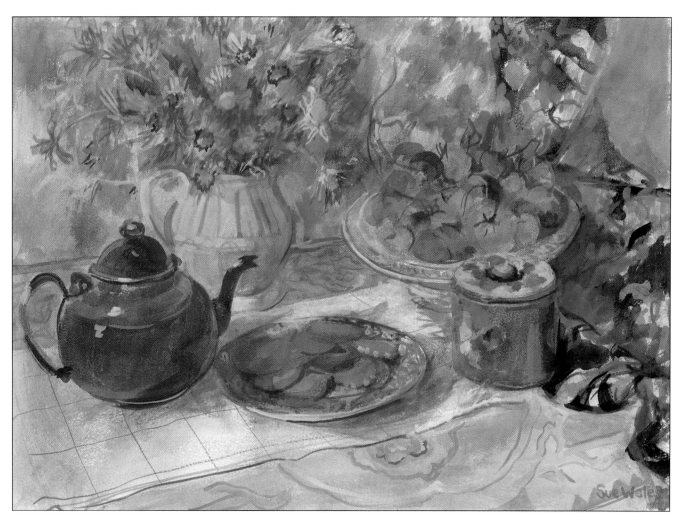

上圖：《藍色茶壺》，蘇·威爾斯（Blue Teapot by Sue Wales）。畫中鮮亮的藍色與發光的橘色躍然紙上。近距離觀察畫作，透露出複雜的色彩網絡，圍繞著這兩個色做細微的變化。視線被引導到圖案與質感聚集交會的區域，在花朵中、窗簾布料、桌布，甚至餅乾碟子裡，發現彼此呼應的補色系。陰影中忽隱忽現的鮮綠色，引導視線至碗中紅、綠蕃茄。顏色與線條結合成迷人而光線明亮的作品。

左圖：此速寫示範以差異極少的互補色效果當作背景。柔和的淡紫色突顯明亮的黃花。

色相與調子

顏色取決於彩度、色相與調子變化。彩度是指用百分之百的顏色飽和度獲得最鮮豔的顏色；降低彩度表示稀釋顏色、降低鮮豔度。東方花卉畫家過去用飽和的顏色表達陰影，而非使用深色顏料。

色相一詞表示顏色的特徵、明暗濃淡與種類，也就是顏色含白色或黑色的多寡。本頁右上方插圖說明利用鎘黃單色不透明顏料的效果。

調子是指明暗程度。影印彩色圖片後只剩下灰色明暗變化，就能清楚地見到明度。如同先前提過，黃色調子淺而紫色深，但是其他色相環上的顏色－橘色、紅色、綠色與藍色，調子卻非常接近。評估調子也是獲得畫面平衡的方法之一。

利用相近的兩色也可以達到平衡，如紅色與橘色，再以補色與兩色取得平衡調和，如調子較深同時是橘色補色的藍色。

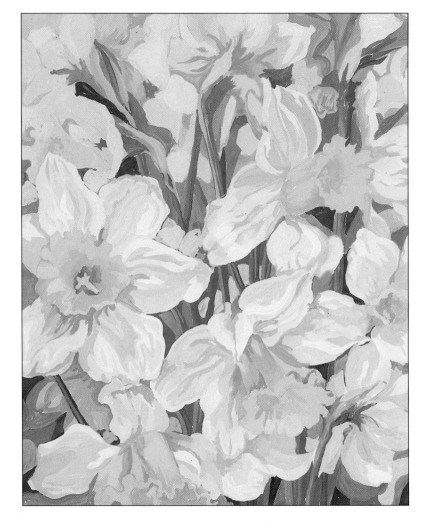

上圖：不透明水彩顏料可以與白色或黑色混合，創造一系列色相變化。此圖運用純鎘黃，並與不同比例的黑色及白色顏料混合，變化出淡黃色的報春花到深橄欖色的不同色相。

右圖：這幅蕁麻作品的色調，只用由黑至白的灰階變化，藉以捕捉這叢有些不祥預兆的濃密蕁麻。明亮的白色呈現出醜陋的齒狀葉子，與背後刺眼明亮的天空。不同明暗的灰色與黑色、顏料與墨汁肌理，探索錯綜複雜的濃密樹叢。

聖誕玫瑰－有限配色的習作

依莉莎白·哈登
(Chrismas Roses —A Study with a Limited palette by Elisabeth Harden)

這個練習有三個目的：探索細緻的白色花朵；只用有限的顏色作畫；在作畫範圍內構畫花朵成為圖案本身。聖誕玫瑰有細緻的花形與顏色──從鮮濃的紫色到近乎全白。白色總是帶有一點點淡綠色的外觀。畫紙是使用繃平的140磅（300gsm）非熱壓山度士水彩紙（Saunders NOT paper），顏色則用鎘黃、山茶花綠、胡克綠、鈷藍與橄欖綠。

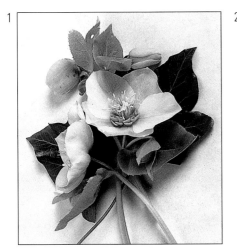

1 花朵在白色表面上排列。花朵離開水後有些凋萎，所以要快速地完成。

2 取景框是實用的輔助工具。類似構圖長寬比例的長方形，使圖像剛好放置在作畫空間中。遮蓋帶輕輕地黏在畫面四周，形成的框框使上色更無拘無束。

3 顏色細緻的白色花以水彩繪製，完全仰賴重疊變化微小的薄色層次。目前尚屬作畫早期階段，已經能見到建立的層次，逐漸重疊出現圓形的花形。遮蓋液被用來保留白色細節。

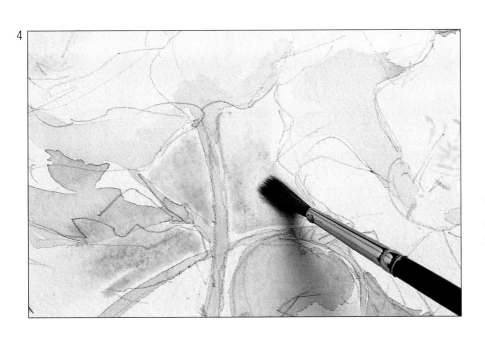

4 鈷綠雖然是一種奇特的含油色料，但是具有優美清新的調子，而且顏料以有趣的方式沉澱在紙張凹陷面。選用一支中號貂毛筆輕鬆地上色，界定花瓣形狀，並加入對比背景。

5 以鈷綠輕輕地掃過花瓣賦予影子。畫面主要形狀變得越來越清晰，但整個畫面有些蒼白，明暗度需再調整。

6 此時添入較濃的綠色，強調影子區域，賦予整幅畫更多內涵。

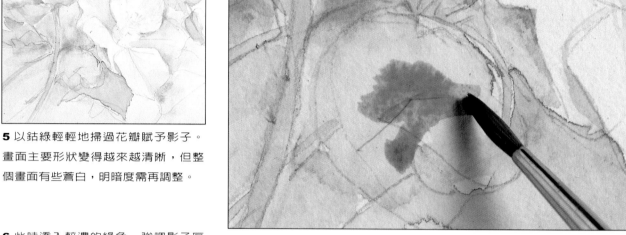

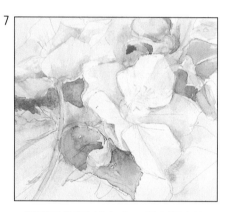

7 隨著深色顏料的加入，畫家觀察整個畫面並作調整。這裡可以看出形狀漸漸浮現。

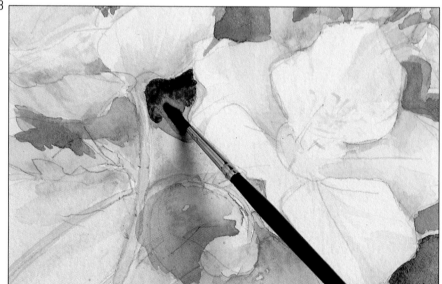

8 仔細觀察主題，並試著找出調子最深的區域。如此能將花朵自混沌的顏色中拉出來，並增加畫面深度。以此圖為例，最有趣的是見到上色的區域向畫面退去，而未上色的部分卻躍向觀者。

9 柔和層次已建立，花心也用了較濃重的顏色。

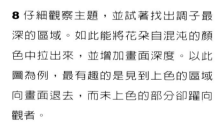
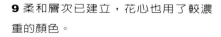

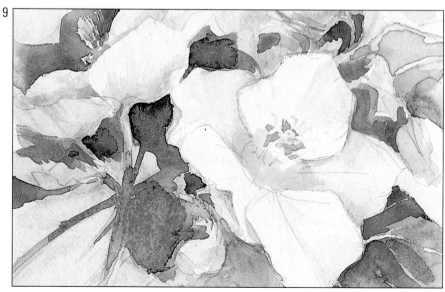

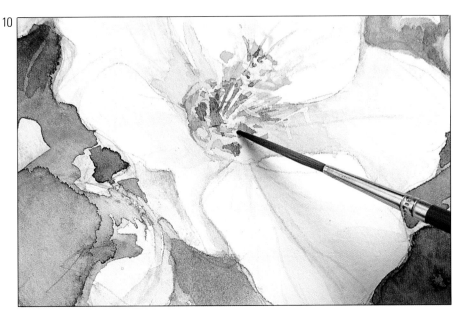

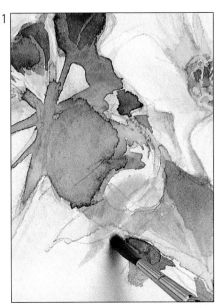

10 每個花心都用小筆點出深色部分，清除遮蓋液再次調整細節。花心現在成為整個畫面焦點。

11 整個畫面似乎偏綠，所以加入幾筆暖色調。

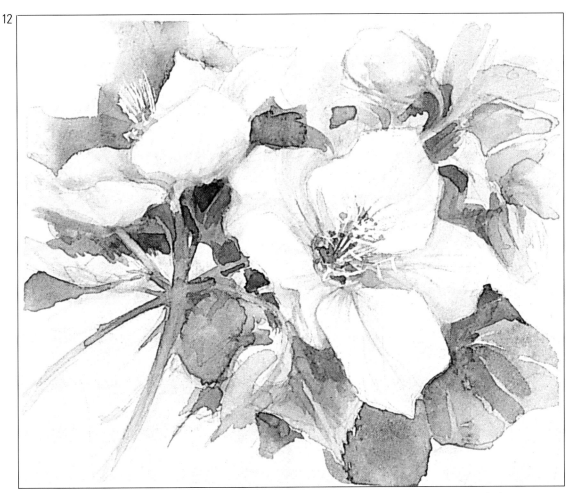

12 作品完成後，清除畫面四周遮蓋帶。周圍保留的白色，有助於將目光集中在主題上，並在畫題邊緣形成有趣形狀。

花卉畫家專用－混色與選色

將顏色描述為反射或吸收光線的色料後，色料本身在試驗、錯誤、發明與發展的過程中，轉化出今日豐富多樣的選擇，其實是很有趣的。

最早的顏料源自土壤本身，如赭石、濃黃土與研磨的礦物。後來古埃及人藉由冶煉這些礦物，進而發現其他顏色。中世紀修道士有時採用植物本身最好的金黃色來裝飾手抄本，此色由花瓣與水銀調製而成（在顏料能附著在畫筆情況下還算安全）。色料取自最不可思議的原料：印度黃剛到歐洲時，源自孟加拉市場發出惡臭的圓鰭魚，以及牛隻餵食芒果葉後排泄乾燥的尿液；16與17世紀的畫家以使用「木乃伊棕色」（Mummy Brown）而著名，其顏色來自風化的埃及木乃伊。植物亦轉化成各種顏色：如茜草色、靛青色、藤黃及樹綠。源自動物的顏色有蛾螺生產出羅馬皇帝最愛的蒂爾紫；洋紅色源自胭脂蟲。當時的畫家必須在嚴苛環境下工作，克服顏色易變的天然特性及一些色料的毒性與其他代價。

今日，所有問題都解決了。化學方法的日新月異製造出萬花筒般的色彩，不僅易於取得、種類多樣，更重要的是不褪色。

畫家用的基本顏色涵蓋冷、暖兩色系的三原色。紅色有鎘紅與暗紅；藍色有法國紺青與天藍；黃色則有鎘黃與檸檬黃。這些顏色足以調製出豐富的明暗變化。藉著加入大地

表一：金黃紅、深紅、鎘紅、暗紅、亮紅、棕茜黃、耐久紫紅、鮮紫、玫瑰紅、鈷紫羅藍、紫羅藍色、亮紫色

※上述表一～表四之色名（詳見下圖），依序由左至右，由上而下

表二：螢光綠、胡克綠、深綠、樹綠、青綠、普魯士綠、氧化鉻、綠土、鈷綠、橄欖綠、橄欖綠、棕粉紅、生赭、樹綠＆鎘紅

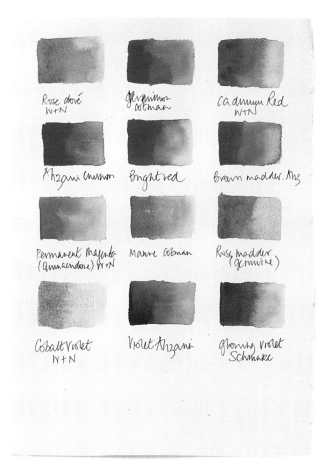

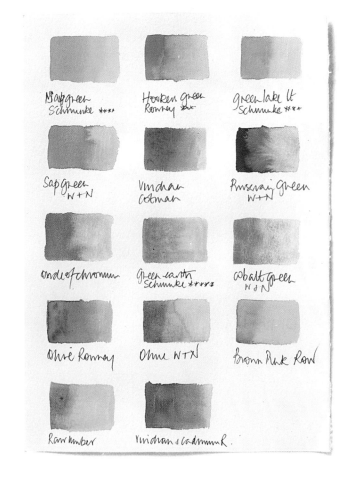

色系如土黃、岱赭、半透明岱赭、生赭及焦赭，以及派尼灰的深灰藍色，就可獲得一系列的顏色。而油畫顏料、不透明水彩顏料與壓克力顏料需要搭配品質佳的白色，如鈦白。

花卉畫家通常對色彩有特殊需求，還須能夠調製色相豐富的綠色，並在紅色及粉紅色區域獲得非常特殊的顏色，但使用這些區域調出來的顏色會使彩度暗沉。鮮紫色與紫蘿蘭色調色不易，很多時候植物特徵源自非常特殊的顏色。令人

心慰的是，已有許多廠商能提供多元化的顏色種類。

除了基本顏色外，其他好用的包括金黃紅——一種暖紅色；洋紅色——濃郁的深紅色；耐久玫瑰紅——偏藍底的明亮粉紅色及棕茜黃。在鮮紫色與紫蘿蘭色範圍內，可以加入耐久紫紅與鈷紫羅藍，茜紅紫與亮紫色，這些顏色變化豐富、鮮明且不易褪色。

基本的暖、冷色系能組合出色相豐富的綠色。但是有趣的組合使顏色更豐富：青綠色

的色彩強烈，染色力強可單獨使用，與他色混合效果也很好，與紅色補色可柔和調子，調出如濃郁黑綠色；土綠；鈷綠——厚重的藍綠色；橄欖綠；胡克綠與布朗品克——偏黃的橄欖綠。

隨經驗與實驗的累積，每個藝術家最終都能獲得符合個人需求的色彩組合。記下畫家示範時使用的顏色是有趣的。他們的調色盤中有不常使用與偏好使用的顏色，藉以展現卓越品質與獨特的個人風格。

表三：鈷青綠、天藍、鈷藍、普魯士藍、法國紺青、藍青色、溫莎藍、耐久藍、靛青、派尼灰、派尼灰

表四：檸檬黃、鎘黃、檸檬鎘黃、淡鎘黃、深鉻黃、深鎘黃、土黃、黃赭、那不勒斯黃

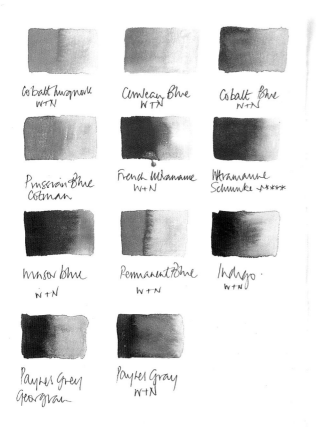

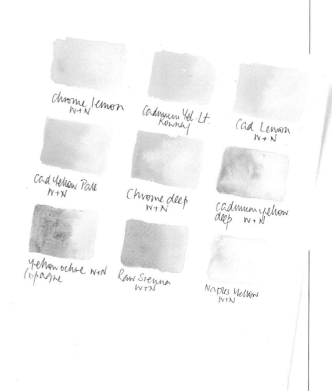

主觀的色彩 — 族群不同，意義不同

雖然科學的顏色分析很有趣，色彩學亦能解決部分問題，但是色彩還包含情感訴求、精神層面、社會生活與藝術價值。

色彩對不同的人而言，有不同的意義。古希臘人將色彩視爲宇宙和諧，而且許多天神都與特定顏色有關聯。西藏人將顏色與地理方向相連結。澳洲原住民只對少數顏色有感應，主要以圍繞著他們土地與天空的顏色。愛斯基摩人認爲他們的世界是在一望無際的白色背景中，所以能夠區別許多白色的明暗差異。

色彩長期以來被用來做治療，特定的色相影響不同的身心區域，據說桃色系對眼睛有益。

歌德（Goethe）稱紅色到綠色爲「加」邊；而綠色到紫蘿蘭色爲「減」邊，暗示一邊能增加熱情及活力，另一邊則屬於較壓抑與沉穩的感覺。

下圖：這組花卉是在有限的配色下構成的。柔和明亮的藍色層次，以白色點出高光，四周圍繞溫暖的土色與黃色。

用色彩製造特殊效果

色彩可以用來引導視線觀賞畫面。勁爆而大膽的顏色組合令人血脈賁張。但是面對兩個顏色鮮明卻調子接近的色彩，視線反而會無法集中，並在兩種色間跳躍閃爍。

明亮的顏色能將目光推向特定區域，有時這是一種畫面構圖的有效擴充。基本的結構線與調子能指引視線到某一定點或多個定點，但是藉由鮮明色塊的置入，視覺焦點能被操控到畫面任一區塊。

作品使用色彩光譜中的少數顏色，並巧用豐富多樣的調子，能營造出另一種和諧氣氛。細緻的調子組合能使目光停駐，引領至畫面任何區域，並探索更深入的調子。這使畫面呈現出三度立體空間。有時加入一點明亮色彩不僅能捉住目光，且將這個區域更靠近觀者。

上圖：《紅色孤挺花》，雪磊・崔葳娜 (Red, Red Amaryllis by Shirley Trevena)。此構圖之所以刺激觀者，部分源自花朵抽象的自然特徵，約略暗示所描寫的對象，引誘觀者探索畫面。兩個相同明亮顏色的調子，使眼睛在兩色間閃爍跳動，不知應將目光停駐何處。

左圖：《架上的銀蓮花》，蘿絲瑪莉・珍洛特 (Anemones on Shelf by Rosemary Jeanneret)。一般公認的構圖規則常以壯觀的方式呈現。第一眼看到此畫擺設三個規律的瓶子，會以為這就是主題。但目光隨即被引領至怒放的藍色銀蓮花，突然發現最遠處的紅色與粉紅色。再定睛一看，畫面的陰影處、花莖與花瓣尖皆呼應漂亮的暗紅色。

白色中的色彩

用某些媒材畫白色花朵，既簡單、效果又好，特別是將白花置於黑色背景中。在較深的調子中，花朵中的微小枝狀物能藉由輕彈白色顏料製造出來，或是在畫布上做出斷續的花瓣筆觸，明顯的對比為整組花朵帶來光輝。但是這類效果只是第一眼的印象，白色並非全白。

在不同光線下近距離觀察一朵白花。將花置於白紙上，可察覺無數的白色細微差異。每一個花瓣顏色明暗皆不同，有些花心調子偏綠，有些花瓣在接近尾端處帶有一點棕色。如果花瓣上頭有燈光，花瓣下方投射出影子必定由許多顏色組合而成。因為周圍的顏色都反射到白色中。

拿起一朵花，背著窗戶觀察調子變化：花瓣外圍的調子偏淡，但是花瓣交會處的調子較深，花心乍看是白色，實際上卻是藍灰色。逆光畫花一定要堅持一個信念：畫眼睛所觀察到的，而非畫心中所想的。

用水彩畫白色花朵並非一件容易的事。負像畫法是有用的技法。另一方法是在花朵周圍或部份區域上較深的顏色，待花形顯出後，加上花蕊或一點陰影，就能在白色空間製造堅實的質量感。遮蓋液也能用來畫白色花。

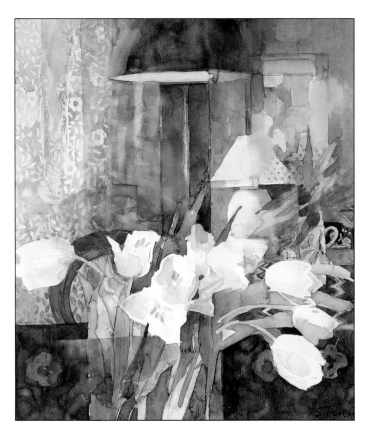

上圖：《白色鬱金香》，雪磊·崔葳娜（White Tulips by Shirley Trevena）。畫中保留空白紙張，也能營造堅實的花形，只要一點陰影的暗示與細節，花形便頓時栩栩如生。單純的花形與顏色在多變背景中突顯出來，白色的光輝與淺淺的圖形為整個畫面增添統一效果。

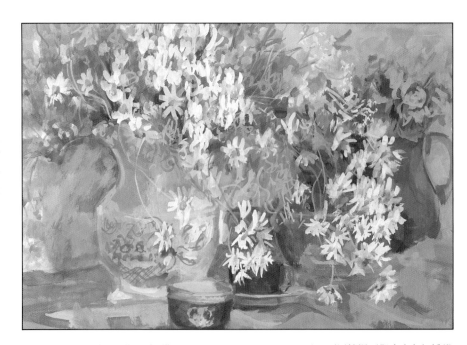

上圖：《白色雛菊》，蘇·威爾斯（White Daisies by Sue Wales）。不同情況下觀察白色細緻變化的最佳示範說明。白色雛菊在深色背景中顯得明亮醒目，花瓣呈現出極佳的精確度；陰影中花形較不清晰，且部分花朵隱沒在不同深淺的藍色陰影中。在深色陰影中的花朵模糊且花形完全與陰影融合在一起。

8

光線

沒有光線就沒有顏色。光線創造顏色、造型並營造氣
氛。了解光線的效果以及如何運用光線的知識,便能
在世俗中創作出神奇的畫作。

　　光線落在物體表面時,有部分被吸收、部分被表
面色料折射。每種色料折射特定的光波,折射出來的
就是已知色彩。物體表面受光不多時,顏色模糊而不
真實。光線被物體表面擋住,則會產生陰影。因此,
光線從不同色料的物體表面可折射出豐富的顏色,藉
著這些物體與光源位置的安排,產生變化豐富的調子
與圖案。

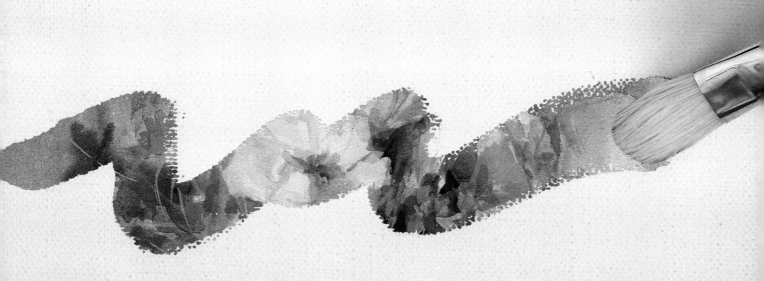

畫作生命力在光線與明暗的交互影響下產生，賦予畫面圖案，亦使物體有重量與立體感。這是一種在二度平面空間限制下表達三度物體空間的方式。光線能增添活力，如花瓣邊緣的閃光或穿透葉子，相反的，光線亦能呈現豐富的深色面積及神秘感。

　　思索一組主題在不同方向之光線照射下的效果。將一把花插在瓶中置於平坦表面，以正面光如窗戶光線照射，花朵看來明亮清晰但是過於平坦。因爲花朵統一受光缺少立體感。

　　同一主題以側光照射看起來完全不同。側光是最傳統的打光方式，如窗戶的光或燭光，數個世紀以來一直被畫家們採用，這是建立形狀與體積最有效的方式。面光部分因白色高光顯得灰白，主題未受光部分則融入深色區域。陰影的呈現可增加畫面重量，所形成的圖案更如同主題本身令人感到有趣。

　　從背後打光照射主題更具戲劇性。形成的深色系及調子，因主題周圍強烈光環與模糊背景造成強烈對比，令人幾乎辨認不出正常顏色。亦使氣氛充滿戲劇性且效果引人注目。墨色般的影子因逆光投射到前景，引導眼睛至畫面色彩濃重處。在逆光情況下色彩與調子的變化無法預測。

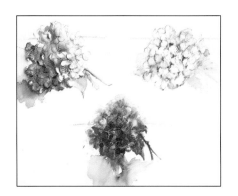

左圖：這些繡球花速寫說明不同方向的光線照射效果。圖中右上方速寫，光線自正面照亮每一朵花，但是整個畫面趨於平坦單調。左上方速寫，光線來自右上方，面對光源的花朵顏色呈現灰白，背光花朵則沒入深色陰影中。下方的速寫，光線自後方照射，光線模糊了花瓣外形，而遠離光源處的調子則豐富密集。

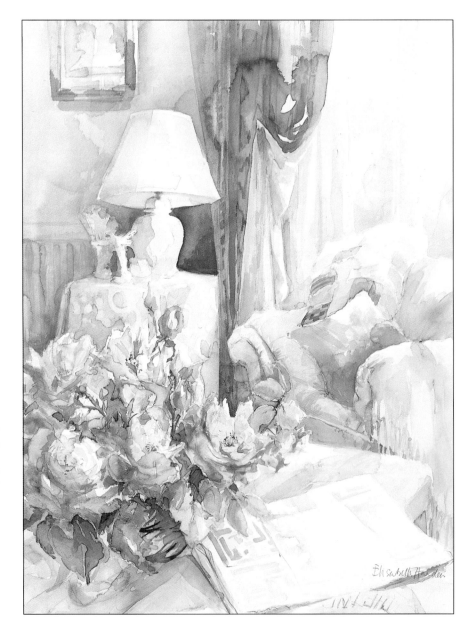

上圖：陽光自大片窗戶灑落，使作品充滿光線氣氛與溫暖。畫家依莉莎白·哈登（Elisabeth Harden）花了三天的時間完成，每天在同一時間作畫，以便持續捕捉特定區域的明亮效果及深色陰影與沉穩圖案。輕鬆地以中國毛筆完成花朵，而平筆製造帶狀、條紋與楔形，柔和的層次融合整個畫面。陰影以暗紅帶一點紺青呈現。

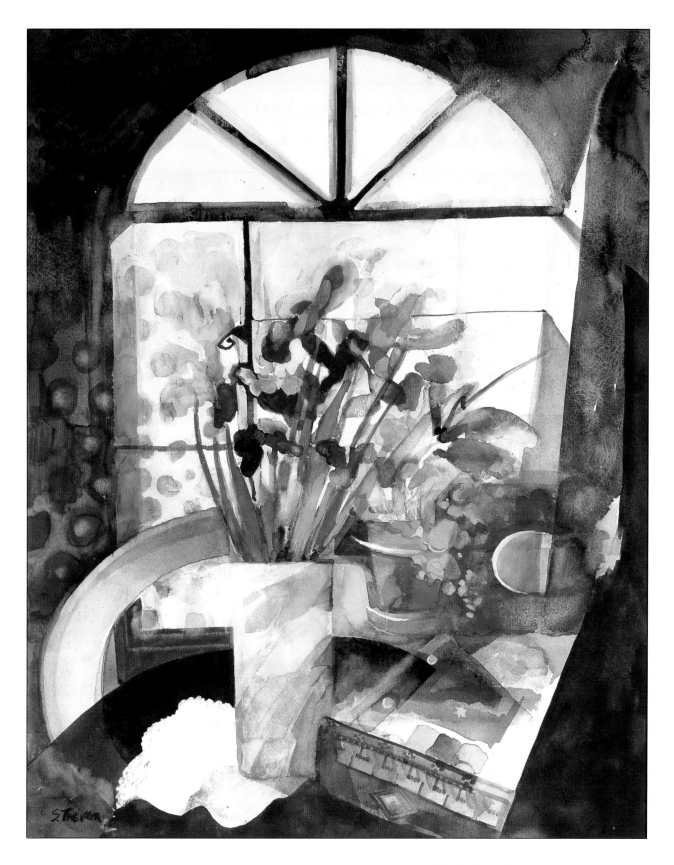

上圖 ：《鳶尾花與針線盒》，雪磊・崔葳娜（Iris and Sewing Box by Shirley Trevena）。畫作捕捉住逆光景物的緊湊性與明暗度。花朵外圍的花瓣朦朧柔和、顏色細緻，與未受光輪廓分明的部份形成對比。經由構圖使光線在不同表面創造出明亮的圖案與形狀。色彩組合更添畫面戲劇性，四周淡紫色與棕色由紅色圖案串聯起來，連接至色彩鮮豔的中心地帶。細部的黃色襯托淡紫與紫色的明亮感。

拿一朵淺色花面向光線充足的窗口。如果花瓣夠透明，會被光線穿透；部分光線則形成與花形融合的光暈。在花朵較集中的地方，因花瓣較厚或重疊使色澤消失，並形成越來越深的連續調子，爲深色陰影帶來無法預測的藍、灰色。

　　在創作過程中，光線是藝術家最能掌握的元素，可以調整光源直到符合所需的光線效果爲止。巧用光線的趣味性，由光線與陰影形成的圖案足以成爲畫作的主要特徵，如檯燈光源瀰漫某個區域時將背景推向黑暗的陰影中，或是利用餘光創造鮮明的顏色焦點，使明亮的光點映照在花形上，賦予不同的樣貌。

　　評估有何種光源可運用：窗外光線、頂光或聚光燈。可調整角度的桌燈可能是最好用。運用一個光源或組合數個光源使主題柔和、具戲劇性、擁有高明亮感與豐富圖案的陰影，使構想與實際表現相契合。

　　如果作品要花一段時間完成，最好在相同採光條件下作畫，但是花卉畫家隔天在相同的光線下完成畫作時，偶爾會發現幾朵花下垂或出現一堆凋謝的花瓣。爲避免此情況可藉由一個有效模擬日光的燈泡，以便在需要時持續作畫到深夜。

上圖：珍・黛特（Jane Dwight）的速寫表現窗檯上受光的一組水果與花朵。畫家被溫暖明亮的黃色光線吸引，使明亮的光線佈滿水果並延伸到花瓣。

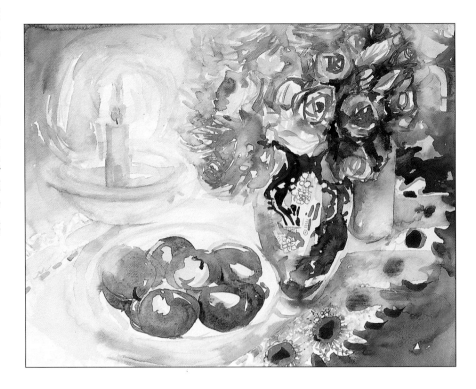

上圖：燭光是有趣的光源。擁有溫暖的黃色光暈，只照亮蠟燭的周圍，形成如濃郁墨水般的陰影。閃爍的燭光，給人一種時間有限，應全力抓住眼前美景的感覺。珍・黛特（Jane Dwight）用冷艷的紫色陰影，與光源四周的金黃色光暈形成對比。金色光線點亮面向光源的邊緣線。

戶外光

戶外作畫的光線又另當別論。光源變化的掌控權在於氣候而非藝術家，因為光影隨時在變化。

光線在不同時間所營造的戲劇效果也截然不同。除了夜晚氣氛偏冷色調，白天的光線也帶有藍色調。正午的日光會刷白所有表面的色彩，並留下深厚的陰影，有時瞬間光線被遮住或出現烏雲而導致顏色趨於平淡。

夕陽西下時的金色、桃紅色及空氣中的灰塵留下強烈彩色薄霧。因此攝影師傾向在早上與傍晚完成大部分工作，因為光線較柔和不偏色。

下圖：《半邊蓮與天竺葵》，依莉莎白·哈登（Lobelia and Geranium by Elisabeth Harden）。剛開始描繪此圖時，計劃以俯視花園的視角作畫，但是被明亮日光照射下形成的圖案與顏色吸引。所以必須將半邊蓮畫成一大片然後點出細節，否則植物會顯得凌亂而瑣碎。花盆上的圖案呼應片片陰影、桌上光線與織品圖案。整個畫面展現細微的反光色彩。

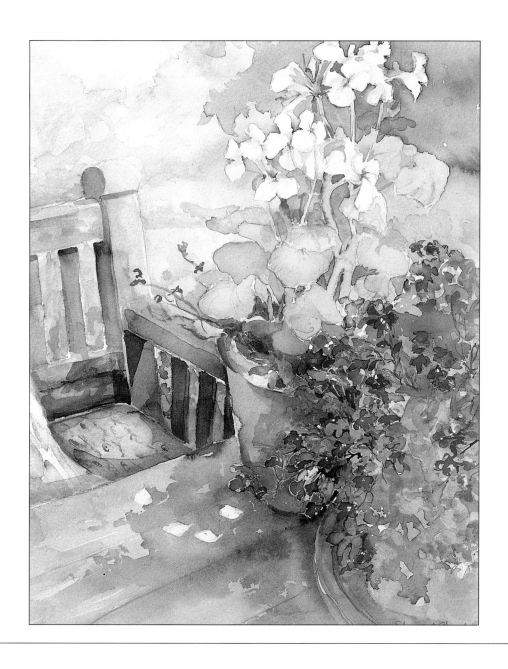

光線與空氣

17與18世紀時，法國畫家克勞德．洛瀚（Claude Lorraine）與英國畫家泰納（Turner）率先以光線表現空氣。泰納的作品畫面以顏色的流動與朦朧的色點圍繞著模糊的物體，喚起一種強有力的空氣感。

此後，一直到19世紀末印象派畫家時期或更晚時，才有光線特性的專門研究。畫家如莫內（Monet）、雷諾瓦（Renoir）與馬內（Manet）所創作的明亮花卉作品，便是使用許多閃爍的色彩做為表達光線感的方式。

光線與空氣連結緊密。空氣無法量化。空氣表達不同的天氣狀況、每日時間改變、季節轉變、灰塵量或空氣中的水蒸氣與溫度，這些都足以改變物體外形。空氣也影響光線效果及傳達作品的情緒，亦與觀察者感覺物體、景象或情境方式有關。

比較不同光線所形成的氣氛，一組以柔和散光照射粉色花卉，另一組則用特定的強烈光源照射。第一組的氣氛沉穩，細微的顏色閃爍在朦朧光暈中；第二組則清晰明亮；花朵在陰影中格外突出。

下圖：此幅畫嘗試抓住明亮光線照射怒放花朵的光點效果。印象派畫家通常以色點作畫，描繪圍繞物體的閃爍光線，而非物體本身。

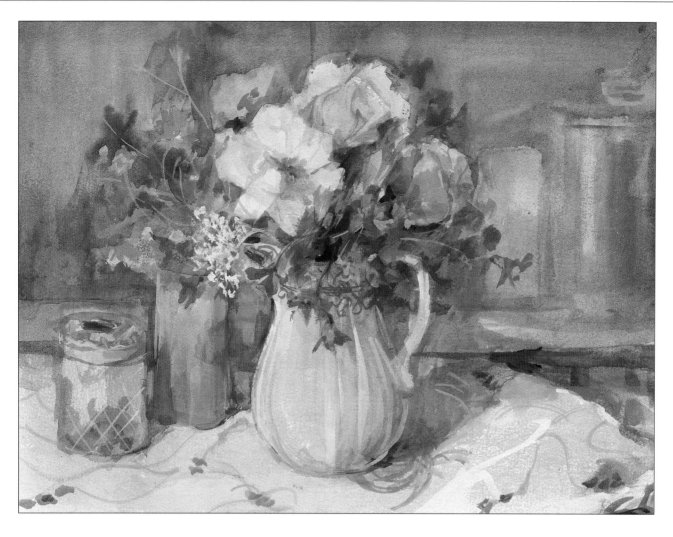

上圖：《去年夏天的花束》，蘇·威爾斯（Last Summer Posy by Sue Wales）。此幅畫使用不透明水彩顏料，色彩溫和內斂。畫家避開任何強烈光源，在花組中創造無限的明暗色調。薄霧般的冷色光強調花朵的明亮色彩，同時留下一些可見陰影。背景稍微混合深色調，賦予物體不拘謹的外形與整體神秘氣氛。

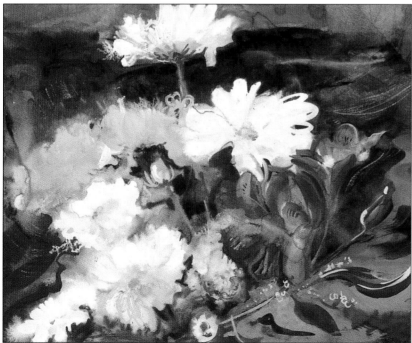

左圖：《夜晚的花朵》，雪磊·梅（Night Flowers by Shirley May）。畫家選擇明亮的正面光照射花朵。作品中雖然用幽暗的黑夜襯托花葉叢生的菊花，卻以細微變化的鮮明色點，活化原本可能單調的黑夜背景。

陰影

　　每個光源都有既定的陰影且具獨特性。陰影，並非第一眼印象中只是逆光的全黑色塊。陰影由兩個部分組成－本影（全部陰影範圍）與半影（部分陰影範圍），每個部分都有豐富的調子與顏色，顛覆陰影由灰/黑色組成的既有觀念。找出陰影最暗的部分觀察顏色變化，看看細微色調差異與顏色最淺的圖案，並注意影子如何與光線互動關係，有時產生銳利邊緣線，有時柔和地融入畫面其他部分。

　　特別留意花朵中的影子與顏色。因為灰色或黑色會使花朵頓時失去生命力。基本上中性色調的陰影能襯托出明亮部分。使用深色調顏色，例如暗紅色做為較明亮紅色物體的影子，再添加一點藍色系，或補色綠色，就能強化較亮部分的鮮明度，突顯主題卻不減損其光澤與活潑感。

　　如先前所提，了解其他畫家如何解決問題常能找到答案。過去植物畫家用飽和的顏色處理陰影。其他藝術家如土魯斯·勞特雷克（Toulouse Lautrec）用明亮的冷色如青綠及紫色使深色區域往後退。影子有助於建立畫面空間的位置，例如花瓶底部單調處可藉由陰影填滿。陰影本身也是有趣圖案的一部份，光線通過不同空間的效果也能當作重要的製圖工具。光線穿過蕾絲窗簾在表面留下深色斑點，運用光線圖案與玻璃、鏡子或光滑表面形成的陰影，便可營造迷人或複雜的視覺效果。

　　光線是構圖中重要的因素之一；試著以不同的方式採光，好好享受成果吧！

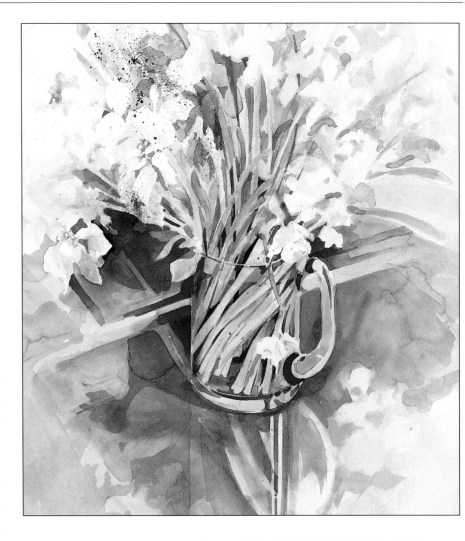

上圖：一瓶黃水仙花靜靜置於廚房桌面，引發依莉莎白·哈登（Elisabeth Harden）描繪這幅倒影習作。藉由許多陰影層次與反光組成的抽象圖形，雖然只能依稀分辨桌上的花朵，卻只是整幅畫吸引注目的一部份。另外吸引目光的是模稜兩可之處：由於不確知主題到底是什麼，使畫面脫離真實進入想像空間。

左圖：《毛茛》，蘿絲瑪莉·珍洛特
（Buttercups by Rosemary Jeanneret）用色調
差異微小的淡紫色與藍色描繪圖案，並變化
陰影層次。這是此畫的局部放大，畫家以嚴
謹的態度觀察光線下細微差別色調的圖案。
陰影的濃淡差異極大，通常源自許多因素如
光線明暗、光線距物體表面的遠近、及物體
面光的方式。注意光線圖案與畫家用什麼顏
色描繪玻璃罐上的陰影。

下圖：光線能產生令人興奮的圖案，並成為
構圖的一部份。克利斯丁·荷莫（Christine
Holme）的作品多依賴平面化圖案，她將畫
面連結成為色彩與光線的五彩拼圖。此作品
中，深灰色陰影的使用，並未使畫面變得灰
澀，反面具活化作用，增加形狀深度，呼應
外形並且穩定整個畫面中的物體。想像畫面
如果缺少陰影，畫面可能變得凌亂而缺少視
覺焦點。

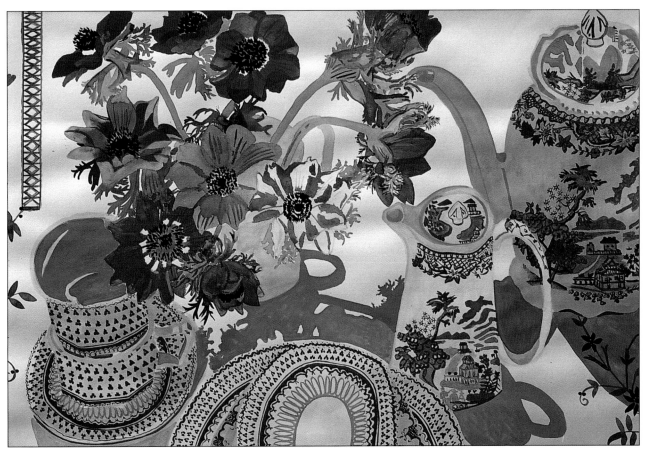

花卉構圖

當個人已具備畫出一組簡單花卉的能力後，嘗試更高深精細的描繪是有趣的，包括在一組景物中，選擇最主要的花卉以表現繪畫功力，或是整合花朵與其他能增加氣氛、強化圖案形狀及顏色的元素。如同簡單的構圖，複雜景物也需留意畫面的平衡、顏色與調子等要件，只是範圍較廣，其他評估條件如距離、透視畫法、花朵間的關聯性，尤其在室內景、風景畫甚至肖像畫中，花朵雖非整體構圖的主要焦點，卻是較大主題的重要部分。

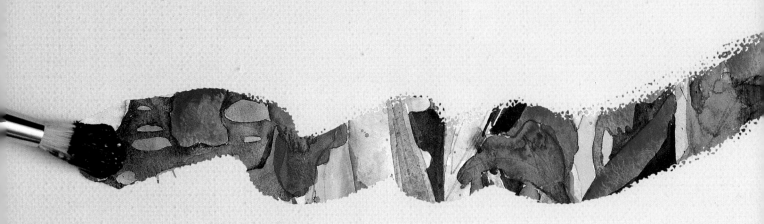

室內景

　　思考個人想自整組景物中獲取什麼；想要畫面傳達何種訊息。是受到柔和光線下模糊顏色的氣氛影響而提筆作畫，還是花園周邊的鮮明銳利對比，或是令人感到有趣的並置排列？也許只是碰巧看到需要憐愛眼光的景物，如一桶花在廚房洗手台中等待進一步安排。時時將「為什麼」想畫放在心中最重要的位置，因為澎湃的情感能賦予畫面活力。

　　有時可立即提筆作畫；但是大多數時候，畫面景物需要經由安排，並選擇最好的視點。設定構圖是最重要且最耗時的。運用取景框從各個角度構圖，可以發現陰影、無關的形狀以及可組成畫面圖案的部分物體。選擇能豐富構圖，並過濾形狀、顏色及增添圖案與質感的有趣元素。

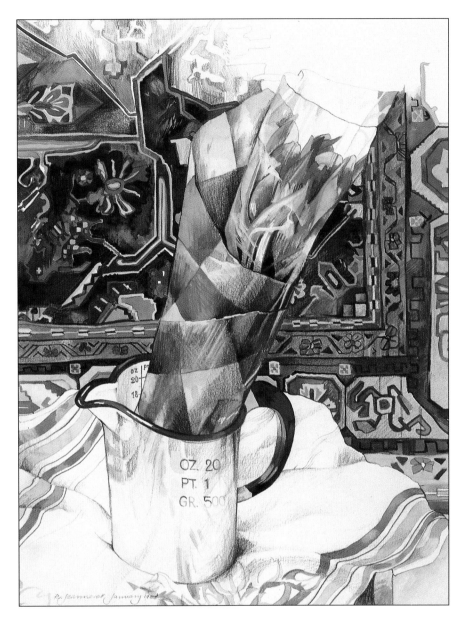

右圖：《桂竹香與東方地毯》（Wallflowers and Oriental Carpets）是一系列的作品，其中桂竹香的寶石色，背後襯著細緻與樸實無華的東方織品。有一種桂竹香的名稱就叫波斯地毯，從畫中可探知，一包種籽或許會激發當初的想法。這裡使用不透明水彩顏料，其平滑、平光的特性使整幅畫抽象地轉化成一連串平坦的圖案、強化如熱氣散發的波浪狀特徵，而非一般僵硬的印象。

上圖：《一束鬱金香》，蘿絲瑪莉·珍洛特（ A Bunch of Tulips by Rosemary Jeanneret）。此圖看來更像幾何形狀的構圖，而非花卉描繪。當精巧的幾何形狀並置，搭配鮮豔的顏色賦予畫面更多活力，稍微偏離中心的金屬罐瓶身精緻反光，斜斜擺放在斑斕包裝紙中的鬱金香，鋪底的條紋布與鬱金香擺放角度相呼應。由於每種顏色與地毯上規律圖案相符，因此選此塊東方地毯作為背景。

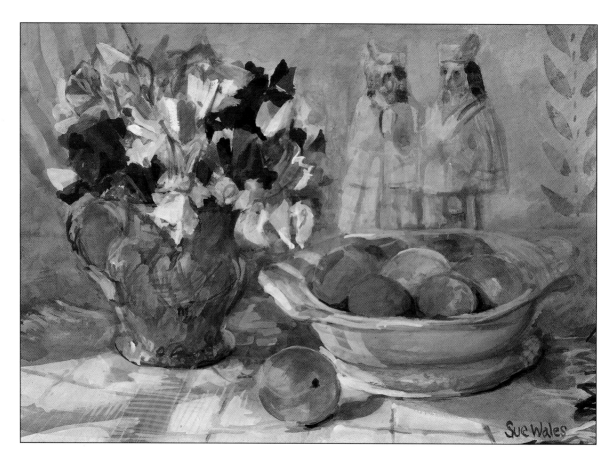

上圖：形狀與特徵是安排一組花的考量因素。《香豌豆與桃子》，蘇‧威爾斯（Sweet Peas and Peaches by Sue Wale's）。這幅不透明水彩畫，三角形的香豌豆與陶器人物形狀呼應，而陶器人物身穿的方格花紋衣服又與方格桌布相呼應。有許多地方的反光圖案源自水果碗邊的條狀反光，碗內曲線形狀再現粉紅色桃子的圓形。

上圖：安排大量花卉於前景中，做為引導觀者進入花朵中心的方法。藍條紋帆布也具同樣目的。畫家從朋友的結婚錄影帶中構思這幅速寫，再使用百花指南做為花朵組合之參考，並發展成平版印刷作品。

織品與摺痕可形成有趣調子，報紙與輸出文字亦能產生有趣圖案。添加一些看來無關卻能為畫面帶來悸動，並創造新意義的物體。

運用取景框從各角度檢視構圖，可以發現陰影、無關的形狀及框框內可被用來組成畫面圖案的物體。

下一步是冷靜評估主題並決定焦點。焦點不一定要置於前景中；當然，許多畫家運用引導視線游走畫面並在遠處發現視覺焦點的方法，使畫面更有趣。

利用空白及上色區域做為畫面構圖的元素，使用各種形狀的區塊或複雜圖形，與圖案單純或沒有顏色的區塊形成對比。上下左右移動取景框，將焦點置於取景框上方或框邊，使剩下的空白區塊成為構成畫面之要素。

百合、銀蓮花與玻璃擦布

雪 磊 · 崔 葳 娜
(Lilies, Anemones and Glass cloth by Shirley Trevena)

雪磊·崔葳娜（Shirley Trevena）的構圖方式是排列幾株花與家用品的圖案，形成構圖中最重要的元素，使簡單的物體產生新意。她藉由特定顏色並置及探索物體與空間之關係，獲得視覺新奇感。大量的空白是整個構圖的重要特徵。使用的顏色有鎘黃、樹綠、橄欖綠、溫莎綠、耐久玫瑰紅、靛青、茜草紫、焦茶、黃赭與黑色。

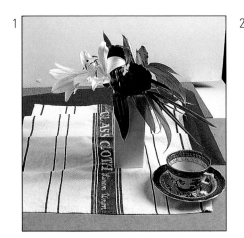

1 佈置一組靜物要花費不少時間。每一細節都要小心排列，才能使顏色、形狀、橢圓形、線條與圖案在畫面不同區塊中產生關聯。

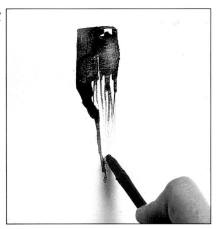

2 藝術家結合水彩與不透明水彩。畫中，濃厚的綠色顏料以細枝拖出線條。

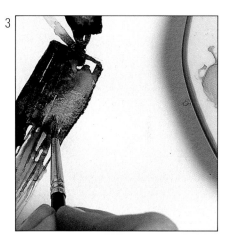

3 鎘黃融入濃厚的綠色顏料中。

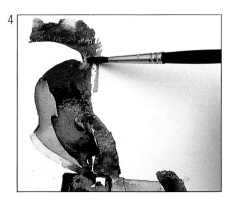

4 加入更多層次，製造葉子與百合花瓣的清晰外輪廓。濃重的紫色使花瓣更清晰，並融入底層未全乾的綠色。

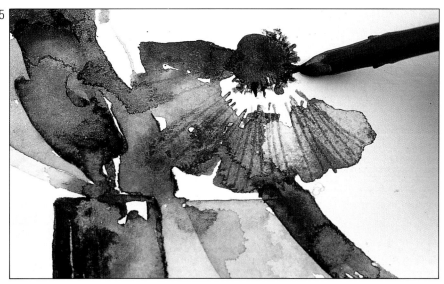

5 相同的紫色被導入花形中與部分花瓣融合，並藉此界定銳利的花形。同時，在花心上色，將花瓣刮出放射狀圖案。

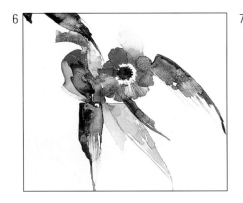

6 整組花的形狀開始浮現。

7 黃色集結在花心，並使顏色融入其他幾片花瓣。

8 花形建立後，添加更多葉子。以松鼠毛畫筆柔和形狀、吸去顏料及混合顏色。

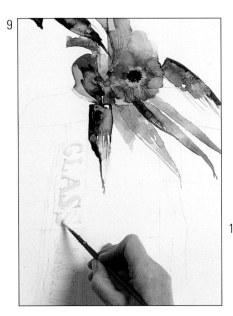

9 現在輕輕地處理畫面下半部。小心繪製玻璃擦布（Glass cloth）上的英文字，以遮蓋液塗佈使字形留白。

10 遮蓋液未乾時，畫上百合花心的雄蕊。使部分鮮豔顏色融入柔和綠色花蕊中。淺灰色層次呈現花朵底部的陰影。

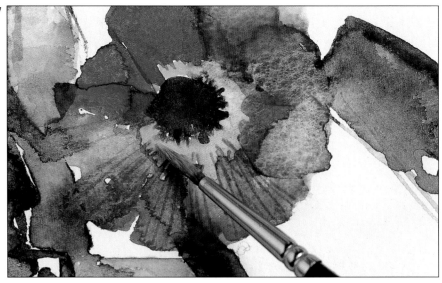

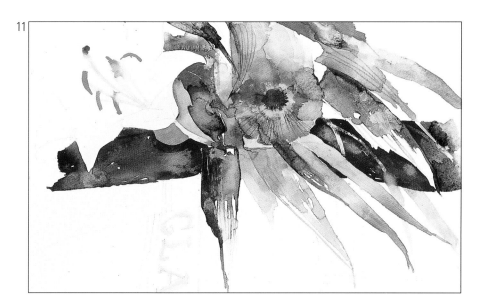

11 有力的水平線是整個構圖的重要部分。以深焦茶色（dark sepia）橫跨畫面，帶出傾斜的葉子及葉脈。添入更多葉子，強調對角斜線。

12 靛青色畫過塗上遮蓋液的英文字體，形成長條形的玻璃擦布，並以不同明暗度的調子呈現布的波浪與摺痕。

13 以手指輕輕搓掉遮蓋液。

14 在銀蓮花心上用畫筆輕拍深色顏料以增加銳利度。

15 密集處理畫面上方之後，畫家用靛青色畫杯子與淺碟部分形狀，利用玻璃擦布的線條連結整個畫面。

16 杯子形狀與圖案用更濃的顏色強化。

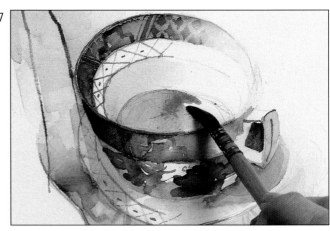

17 等藍色顏料全乾後，以小號貂毛筆描畫細節，杯底則用較大的松鼠毛筆染入一層黃赭色，小心控制水分，必要時加入更多顏料。

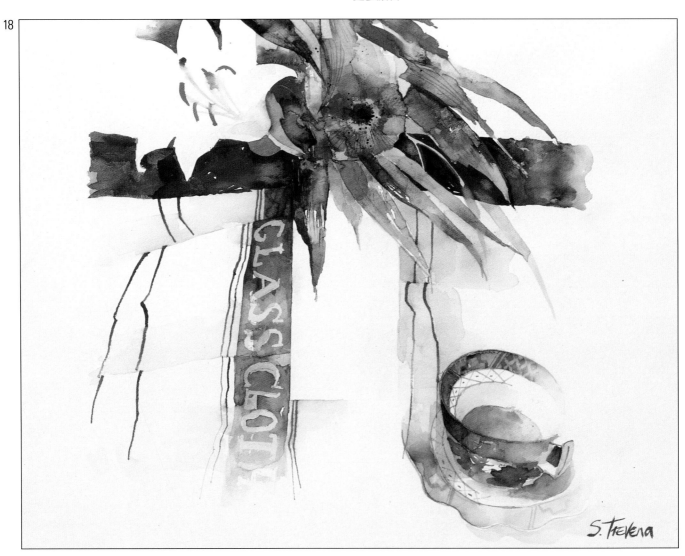

18 完成的畫作，是優美的留白形狀與色彩的混合。畫家刻意地留出花器的白色長方形，促使眼睛跳動在畫面上方色彩豐富的區域、杯子與淺碟之間，及兩者相互呼應的顏色。

描繪大場景

　　描繪擺設在室內的花，或與其他物體組合時，畫家大部分都能掌控得當，並依個人喜好移動與增減。如果選擇畫較大場景，例如花店、花市或草地，花朵位置已經固定，數量甚至多到數不清。最重要的工作是挑選，且主要目標是達到前景與遠景的和諧平衡。因此構圖變成花卉畫與風景的有趣組合。

　　面對一座滿是花朵的花園，或是盛開的果樹，最大的陷阱是企圖將所有東西納入畫面。其實，眼睛無法一眼看盡所有東西。目光只會停留在某些特定區域，專注於少數盛開花朵，且腦中會意識到一片顏色與光線，或是濃密、後退的矮樹叢。就像走過風景區，第一眼只接收醒目的東西，隨著目光踏上探險之旅，開始注意其他東西，風景畫亦是如此，需要一種節奏，能引領目光「進入、游動然後穿越畫面」。

上圖：這幅速寫快速呈現一大片水仙花，與長在果園中的喇叭水仙群。雖然以少數細節界定出靠近前方的幾株頭狀花序，但是整體畫面還是一片花團錦簇的春季景象。

右圖：一片黃澄澄的油菜花田，是瑪莉・福克斯・傑克森（Mary Faux Jackson）的繪畫主題。廣闊綿延、醒目鮮明的黃色花朵是靈感來源。畫家以模糊方式描繪後方花田，再以深綠色突顯前景中幾朵花，克服一大片黃色花田深度不足的問題。花田的邊緣線與遠處建築物形成畫面空間的支撐線。

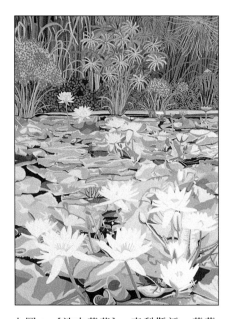

上圖：《池中荷花》，克利斯汀・荷莫（Lilies on a Pond by Christine Holmes）。此作品出自畫家典型的精細描繪畫法，小心地觀察每朵花的特徵，並以變化細微的顏色表現。在豐富畫面上賦予清晰的視覺動線，先專注於前景中全開的蓮花，再到花朵間黑色的水面，然後引領視線到畫面更遠處，由濃密陰影突顯兩朵清晰的粉紅色蓮花。

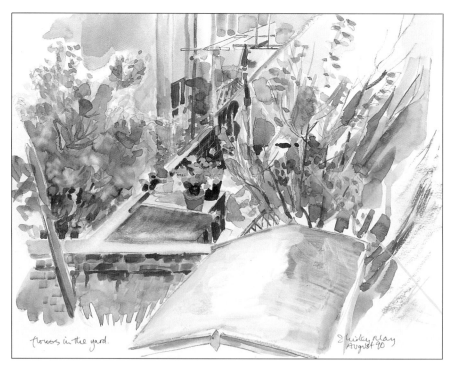

上圖：場景是後院的一角，展現一盆鮮橘色花朵活化都會景觀的特徵。以小花細微顏色特徵吸引目光，並用細緻的藍色與綠色混合圍繞使花朵愈加明顯。

所以下筆描繪前，要先決定最令人感興趣的部份，以及使目光專注並停留的焦點位置；這可能取決於強烈對比色，清晰可辨的細節或構圖方式。

首先，草擬線條稿。這些準備動作使畫者在心中確定如何掌控構圖結構。精準地找出需要被強調的元素，以及像柔和調子與缺少細節處等應被排除在焦點區域外的部分。

開始作畫時，先大膽地全部上色，如濕中濕技法，直到具備雛型後，再以強烈顏色，或清晰形狀畫出使目光專注的主要部分。利用具後退特性的藍色調子，將需要後退的區域推至遠方；而明亮的紅色與橘色則具有在畫面中朝目光前進的特徵。

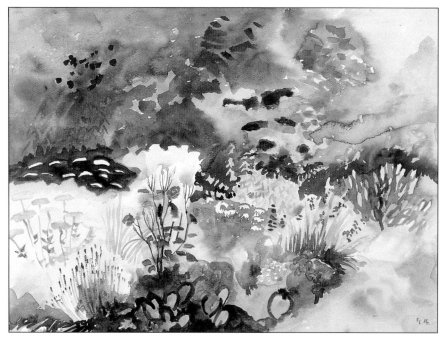

上圖：法蘭西斯卡・盧卡斯・克拉克（Francesca Lucas-Clark）以水彩自由流動的方式，呈現風景中的光線效果。畫中的各種花朵皆無描繪細節，但從花叢形狀、花莖線條與零星可見的特徵清楚可辨。

上圖：這幅畫與110頁上方左邊的作品，皆以植物與水做為描繪主題。兩幅畫都以不透明水彩顏料完成，但是風格與使用顏料的方式極為不同。《池塘邊的鳶尾花》，雪磊‧崔葳娜（Irises by a Pond by Shirley Trevena）。這幅燦爛畫作結合交叉的葉子、花莖及滿滿的花朵，發芽的葉鞘與池面形成反光，使畫面更顯眼。水亦是作品質感的一部份，漫流的顏色有種水分淋漓的感覺，而柔和噴灑的顏料看來像是窗戶上的雨滴。

實地寫生

實地寫生要考慮其他因素。最重要的是帶齊所有基本用具,準備一張清單與一袋基本材料,能省下不少時間。戶外寫生工具種類很多,且都買得到,但以輕便裝備、易於行動為考量重點。包裝便於攜帶的基本顏色與足夠調色空間是必備的;裝水或溶劑的容器,以及取水方便性也很重要。筆毛要好好保養,塑膠袋是油畫與水彩很好的保護套。而油畫板具良好支撐性,將水彩畫作或紙釘到板上,可使作畫時獲得支撐。

坐得舒服也是必要條件:作畫進行時,小摺疊椅可隔離潮濕地面,並避免站立過久造成肌肉酸痛,更突顯其價值。帽子與驅蟲劑也有意想不到的作用,雖然,現在不太可能遭遇到與19世紀植物學家辛尼・帕金森(Sydney Parkinson)相同的情況。當時他正坐在大溪地海灘上,不只視線被一大群黑壓壓的昆蟲所遮蔽,顏料還被吃掉。

花景

美國畫家喬治亞・歐姬夫(Georgia O'keeffe)以花心創作一系列令人驚嘆的作品,藉由局部放大物體至某一種尺寸,使觀者忽略花朵結構細節,而專注在本質或精神層面。她畫了一系列「三葉天南星花」。每一張都比上一張更接近花朵中心,使可供辨認的特徵消失,花心變成超現實與想像的風景。

將花心內部視為風景不僅有趣,更有新意。基本的頭狀花序一眼便能辨認。人們近距離觀察花朵的同時,若能將花心放大並加入個人想像,豈不別有一番「風景」?

右圖:畫家以不透明水彩顏料調出差異不大的漸層調子,呈現蘋果花盛開及群聚花瓣的摺痕與韻律。基本上此練習不是為了描寫花朵特徵,而是探索花瓣成長動態與連貫性。

上圖：這幅水彩中，珍·黛特（Jane Dwight）捕捉住柔和明亮的調子及玫瑰花心的明暗變化。清澄的顏色與銳利的深色區域，使花形展現出活力與臨場感。這幅局部放大的大尺寸作品具有強大的衝擊感。

右圖：這幅大尺寸畫作源自畫家局部放大影印的一張罌粟花作品。擴展的花朵佔據整幅畫，顛覆一般人心中能辨認的部分，帶領觀者直入花心，除去外部結構可辨認的特徵。

找出個人風格

本書最後一章是前述探討觀念之彙整。千萬不要志得意滿地自認已具備花卉彩繪的概念，只要累積畫材與技法的經驗、培養使用顏料的基本自信與主題知識後就足夠了。其實這只是起步。再翻閱前幾章便可知道，畫花的方式就像花朵本身一樣多變。畫家深入探究創作一幅作品所須具備的基礎觀念後，便可將這些元素發展成獨具個人風格的表達方式。

畫材與技法的經驗累積，使畫家正確地選擇合適的媒材與特別吸引人的顏色，進而發展個人用色，並巧妙處理顏色，達到和諧與令人滿意的融合結果。依循步驟並增加選擇性，不一定能發展一系列花卉畫，卻可能因為在狹隘與限制之情況下，面對一向熟知的形狀與造型時，自躊躇中解放出來，進而創造新表現。

　　許多藝術家不斷回到特定主題，使用偏愛的題材、顏色與形狀。熟悉度使他們將心中想法推向極致，並衍生新的藝術表達方式。畫家珍妮佛・巴烈特（Jennifer Barlett）持續發展單一題材使《南法的一座花園》（a garden in the South of France）成為一巨幅聯作，以不同媒材表現她在不同情況下對花園最直接的看法，如不同觀點、主題發展概念，並使用木刻、絹印與金屬版等多元媒材。

　　可以將已完成的作品以不同的詮釋方法試驗。許多藝術家發現，用另一種媒材重新繪製作品，是改變習慣的最佳方法。試用新媒材可促使藝術家在發掘與專注之過程中，獲得解放並刺激想法。

　　水彩藉由白紙的光亮度呈現薄紗狀的顏色效果，並以隨意調和水分與顏料創造奇特的圖案，更重要的是周詳的計劃。

上圖：克利斯汀・荷莫（Christine Holmes）運用東方手稿的平面圖案化手法，創造豐富又能勾起記憶的圖案。這些櫻草的顏色與圖案觸動畫家的心弦，將之連結到特殊畫面與物體。深獲喜愛的木製大象重複出現在畫面中，取自明信片的印度人像亦重複三次。背景中可見藝術家最喜愛的主題之一——中世紀的天使。

上圖：《鳶尾花、魚與檸檬》，克利斯汀・荷莫（Irises, Fish and Lemons by Christine Holmes）。此畫一開始只是個練習，嘗試由三個不同特徵與外型的物體，構成一幅畫。她運用有趣且不同的組合方式，結合三個物體成為不斷重複的圖案，每個特徵交織成為一幅抽象拼圖，卻又不失物體的獨特性。

上圖：雪磊‧崔葳娜（Shirley Trevena）抽離幾朵花的視覺本質，賦予畫面滿是花朵的鮮豔色彩。作品名稱雖稱為《藍色玻璃罐中的花束》（Blue Glass Jug of Flowers），但是最令人感到驚奇的是畫面主題的抽象排置。這使觀者無法確定花朵究竟是在瓶內或是瓶外，但最重要的是整幅畫給人花朵洋溢活力的感覺。

嘗試相同主題以不透明水彩顏料在有色紙上作畫，用較濃重的顏料建立點狀破碎顏色，使有色紙的色調露出來。不透明水彩顏料兼具淡而柔和的色調，並擁有明暗兩個極端的調子，顏色比水彩顏料更濃艷。而油畫顏料與壓克力顏料則可為相同主題增添另一種風味，進而呈現鮮明色彩與肌理顯著的筆觸韻律感。壓克力顏料能輕易覆蓋整個畫面，並能任意地噴灑顏色及添加明亮的光線效果。

就算已經選好特定媒材，並不表示只能固定同一種。結合不同的材質，在過程中不斷嘗試與發現錯誤，能產生有趣與令人驚奇的效果，儘管有些媒材的結合，的確比其他的效果要好。

軟性粉彩筆用於水彩底上，可以畫出有力線條與畫面肌理，但是使用時，宜輕輕描繪。

上圖：《小蒼蘭》，雪磊・梅（Freesias by Shirley May）。結合水彩、不透明水彩顏料與粉彩，利用平光及粉彩質感，在畫面作出飛白顏色，以及肌理變化的跳動感。畫者畫得飛快，常以相同主題做很多幅畫，依自己對花朵的天生直覺配合不同的材質，建立屬於自己的構圖，而非試著追求精確度與死板的花形紀錄。

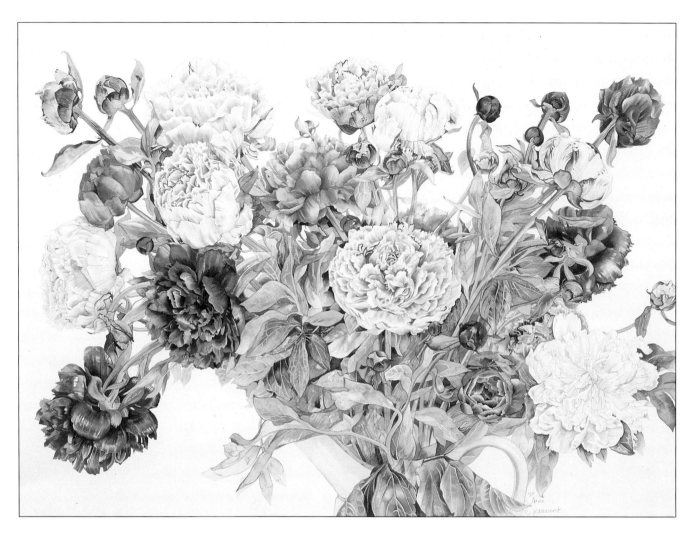

上圖：蘿絲瑪莉・珍洛特（Rosemary Jeanneret）以特殊方式呈現壯麗的牡丹花簇。她喜愛描繪植物的細節與扭曲特徵，新芽與凋零花期中的各種形狀，複雜度與彎曲度的細微變化，或是受損的葉子在綠色系範圍內的小差異變化。原本可能是費盡心思的植物細節全紀錄，現已成為一幅巨細靡遺、令人讚嘆的植物生長畫作。

混用蠟筆與水彩描繪物體，更能掌控色彩的細微變化。水溶性蠟筆可加水變成液狀顏料，或用來畫線條。蠟筆與水彩混用的成功範例見本書48頁。

壓克力顏料與水彩混用能開拓兩種媒材的特性，水彩混合濃重調子的水溶性壓克力顏料，能展現壓克力顏料線條清晰的特性與細節。結合豐富的色塊及柔和流動的顏色，有很好的效果。

其他媒材的結合效果也不錯。通常在作畫過程中，會意識到使用不同媒材的必要性，若感覺適合加入其它媒材，千萬不要猶豫。混合媒材能展現最意想不到的組合，藉由即興創作，即便採用最普通的材質，亦能激發使用不同媒材的靈感。

以不同的媒材結合不同材質，並不一定要花大錢添購新畫材。有些既好用又有趣的材質可能隨手可得。例如樹枝能拖曳顏料至不同方向、展現線條或操控油畫顏料。以蠟或油性粉彩筆描繪畫作，會露出薄薄的水性顏料。在葉子上噴灑顏料，可在紙上留下葉廓。

表面添加材料

拼貼（Collage）所展現的立體感，來自厚塗顏料的深度及肌理質感的建立。利用紙張撕開的粗糙邊緣作花瓣、加入面紙碎片，並觀察紙材的皺摺，以及上水時紙張的顯色力。油畫顏料是非常適合添加材質的基底，如乾燥的葉子或壓印的質感。在創新與實驗的過程中能展現強大的力量。雖然有些想法可能是災難，有些則有不錯的效果。

上圖：《老者的鬍鬚》，依莉莎白‧哈登（Old Man's Beard by Elisabeth Harden）。畫家以拼貼方式營造生長糾結狀態。用剪紙、墨汁、顏料、面紙與粉筆，創造這些糾結的陳年花莖，拼貼處以剪下的素描作品貼成，任何適用的材料都可做拼貼，最後組合紙片完成圖案。

上圖：畫家想重建盛開花朵在風中搖曳飛舞的氣氛，利用剪紙及染紙方式創作這個畫面。

破壞畫面

正如添加圖像可建立畫面一樣，毀損畫面也能產生作品。詳加考慮後，可洗掉不滿意的不透明水彩或水彩作品。這類手段激烈的方法，需要果斷的決心與堅韌的紙張，因為不夠堅韌的紙可能溶解成紙漿，而洗後的結果可能令人精神為之一振。將洗過的紙繃平在畫板上，或放置任其自然風乾，再處理殘留在紙上的柔和色彩。

壓克力顏料與油畫顏料是覆蓋重畫的絕佳媒材，亦可用刮除或使用砂紙刮去表面顏色，預先

鋪設下一步處理工作的底色，或露出底下的調子。

創作最耗費心力的因素在於藝術家直接主導畫作進行的方式。碰碰運氣也許很刺激，但無法預測成果。或許作品撕開、丟棄後還能再組合。以影印機放大作品能賦予主題不同的感覺。專注拷貝後的圖像，可看看有何新發現。新圖像出現後，小面積的陰影換上大範圍明暗調子的面貌，不清楚的線條與細節變成主要結構的部分。依循修改的過程創作是很有趣的，然後再發揮創

意發展修改後的成果。

很可能在修改過程中，出現的不是模仿自然的結果，而是藝術家對自然印象的詮釋。因為真正的自然瞬息萬變，不停移動與不斷延伸，造就人類持續追逐的原動力。

下圖：被棄置的畫作，撕毀後棄於垃圾桶，後來被撿回並重組。藝術家雪磊‧梅（Shirley May）運用片段的圖像使作品起死回生。

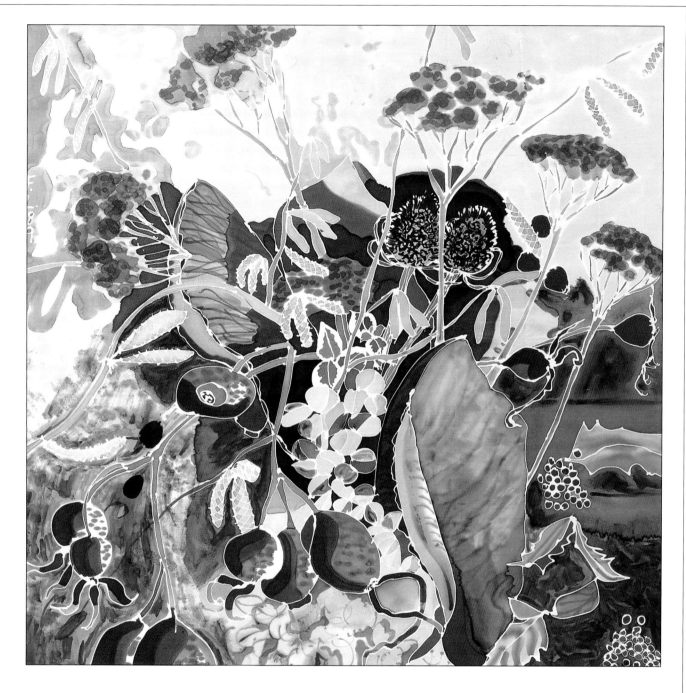

不同於建築物習作，某種程度來說，實景亦會不斷變動，若過分專注於植物結構，企圖以精確的描繪表達，常在無意中忽略最重要的自發性、活力與動態。

自然界之所以能愉悅感官，就如同人們對香水的印象——是一種若有似無的味道，卻能立刻喚起感官知覺，亦像瞬間捉住蝴蝶，觀看一會兒後放生。馬諦斯曾說過：「畫家必須覺得自己是在複製自然，甚至當自己刻意離開自然時，也是為了能將自然詮釋得更好」。

上圖：法蘭西斯卡‧盧卡斯‧克拉克（Francesca Lucas-Clark）將圖像畫在絲上，運用防染劑（resist medium）區分不同區域的顏色。花形淺淺的外輪廓線，使植物的柔荑花序、頭狀花序與玫瑰果有清晰界線，進而連結各種形狀成為令人愉悅的輪廓與顏色排列。

罌 粟 花 － 混 合 媒 材

愛 歷 生 ， 米 勒 · 古 嵐 德
(Tulips-Mixed Media by Alison Milner Gulland)

古嵐德的畫法自由，卻能自一團混亂的肌理中，呈現出一幅井然有序的圖像，再將圖像轉化成釋放熱力與生命力的植物造型。她混用印刷油墨、壓克力顏料、丙烯酸媒介劑與水彩。

1 以鮮豔的紅、黃色罌粟花為構圖基礎，以此為參考而非主要畫題。

2 鋪一張醋酸纖維紙在白紙上，當作不吸收顏料的表面以操控顏料。畫家用印刷用油墨，從購置的大量顏料中，選擇適當顏色，然後在醋酸纖維紙上調色。以松節油稀釋油墨製造淺淺的顏料灘。壓克力顏料加水後也能以相同方式控制，玻璃或麗光板都能當作調色的面。用一張堅韌、柔軟的水彩紙或版畫紙鋪在顏料的圖案上，壓印表面以便推動並將顏料擴散開，然後小心翼翼地撕開。

3 單版版畫（monoprinting）技術掌控不易，成功有賴經驗。印後的圖像待乾，然後仔細地觀察從顏色找出花朵的蛛絲馬跡。

4 決定如何利用圖像後，畫家依單版版畫形成的圖案大約構圖，並描繪罌粟花的自由形狀。以活的罌粟花當作參考依據，畫筆沾壓克力顏料展現濃重筆觸，處理每一朵花心，再用一隻筆調整顏料肌理。

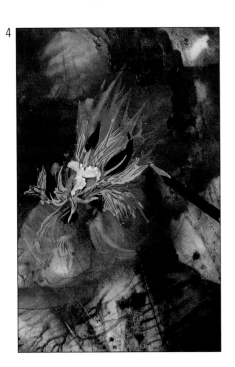

5 以寬鬆的筆法做出葉子並分出深色葉子形狀。再以畫刀調動厚重的不透明顏料，做出質感與厚度。

6
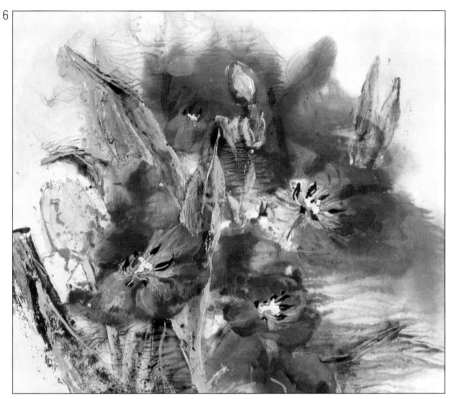

7

7 牙刷沾兩種色調的藍色顏料後，再灑到紙上，較大的色點則藉由輕敲畫筆而產生。

6 擴展黃色背景，葉子形狀與富細節的花心使畫面銳利清晰。

8

9

8 畫家在此階段決定在背景覆蓋一層丙烯酸媒介劑，凸顯背景的花瓣與花朵。

9 畫家藉由刮擦媒介劑製造畫面韻律，並保留活潑的底色做進一步上色用。

10 中間區域的描繪，已經徹底改變畫作面貌，確立前景行雲流水的花形，並藉此展現後方的形狀剪影。

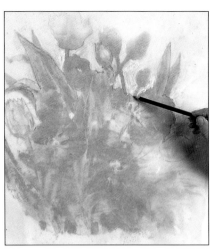

11 畫家決定降低某些部分的影響力。她描繪想要保留之區域的外輪廓線，然後割出鏤空模板。

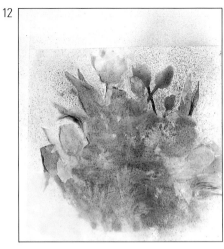

12 鏤空模板被貼定位後，以噴槍穩穩地噴灑水彩顏料在畫面上半部。

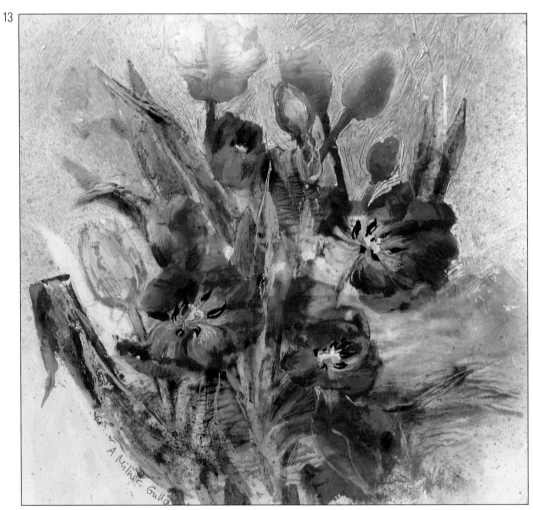

13 完成的畫作顏色豐富多樣。鏤空模板展現冷色調區域，並形成細微色差的花形背景，亦是令人覺得有趣的淺色剪影。

作畫步驟

情感的考量，都是使業餘或職業畫家感到頭痛的問題。有時會突然失去自信與作畫能力。而作家的障礙來自同一豐沛的潛意識情感地帶，亦可能反覆無常，甚至枯竭。

很多畫家基於害怕，會要求其他人先行示範，或是放下手邊工作，等待靈感出現卻事與願違。更有人因為持續作畫時間太久，或受俗事干擾導致情感枯竭，這些都會令人感到沮喪。因此，正確的作畫步驟是關鍵。

以下是如何著手進行作品的正面建議，雖然提供這些建議與作畫心態的藝術家，也曾遭遇類似的問題。

擔心最後的結果，就是不敢放手去畫的原因。可能是個人的期望過高，認為應完美展現藝術作品的想法所導致。

你可能因為心儀某位畫家的畫風，雖希望表現個人風格，卻又在心中頻頻比較。風格不可能會一樣，也不應該一樣。作品是個人看法的化身。每個人都必須發展獨特的看法，如此才能達到完美的藝術境界。

另一原因是太在乎別人的期待。迎合大眾風格會造成極大殺傷力。「胡編亂造」取悅眾人的作法只是賺錢手段，而非個人風格的追尋。

有一種創作方式是想著主題，而非自覺正在作畫。使靈感自花形與顏色流瀉出來，自體內

流露悸動與個性，並針對主題加以詮釋。放下武斷與自以為是。有這些想法便能成功。。

心動不如馬上行動。白紙像一堵築起的牆。凡事起頭難，開始動筆後，靈感便會隨之而來，其餘的可稍後再發展。若不滿意

已完成的部份，可以丟棄，但至少已經踏上個人風格的「途中」。

> 拋開遊蕩的日子
> 再不能每日重複相同的故事
> 繼之隔日愈見蹉跎。
> 猶豫不決變成拖延
> 空悔恨逝去的時間
> 渴望嗎？捉住衝動！
> 能力所及或為一償夙願，就動筆：
> 勇往直前，自助天助，自有力量與奇蹟。
> 只消想像，內心便熱血沸騰。
> 動筆吧，一切自會水到渠成。
>
> 《浮士德》，歌德 (Faust by Goethe)

實用祕訣

每位藝術家都有自己的錦囊妙計，記取教訓及累積訊息已變成作畫的一部份。以下建議，或許有些早為人熟知，有些則是第一次看到，都可加入個人錦囊中，有助於創作的順利進行。

■ 筆要洗到金屬框之處。未洗淨的顏料若累積在此，將會導致送修。

■ 調出份量足夠的顏料；因為很難調出兩份色調相同的顏色。

■ 試著在同一時間畫兩幅水彩，

不致於將時間浪費在等待水彩乾燥。

■ 先畫顏色鮮豔的花。

■ 有時與其他人一起作畫的氣氛，能激發創作動力。

■ 參觀畫廊或展覽並作記錄，或是以速寫使想法烙印在心中。

■ 隨時備好任何速寫工具。

■ 用一個受潮的紙墊板，上面放平滑的蠟紙當作壓克力顏料調色盤。

■ 製作一張色表，註明製造廠

商、耐光率與使用細節，放在平常作畫位置的附近。

■ 萬一擠出過多顏料，將顏料放在小罐子中，裡面放一點水，密封後還能再用。

■ 如果擔心構圖不平衡，可以將畫作上下顛倒，就能看出一些端倪。

■ 若想延長花期，可以在水中加一點檸檬汁。

辭彙解釋

直接畫法 Alla prima
一種繪畫技巧，畫作一次著色完成，無重複著色。

黏結劑 Binder
與色料相混合的黏劑。

不透明顏料 Body color
藉著加入類似白堊的物質，色料就如同不透明水彩顏料般。

拼貼 Collage
作品以拼湊集合組成。

逆光畫法 Contre-jour
背光作畫。

補色 Complementary colors
色相環上位置相對的顏色，強化顏色對比度。

厚彩 Fat
色料中含油質比例高。

變色 Fugitive
染料或顏料在強烈日照下壽命縮短。

透明畫法 Glaze
透明水彩覆蓋在一層淡彩上。

刮除法 Graffito
藉由刮除顏料突顯線條顏色。

阿拉伯膠 Gum arabic
以洋塊屬樹木樹液做為黏結劑，增加顏料濃度與光澤。

熱壓紙 Hot pressed paper
以「熱壓」方式生產的紙張。

厚塗法 Impasto
以厚重的顏料上色，畫筆及畫刀的筆觸因此清晰可辨。

淡彩 Lean
色料中含油質比例低。

固有色 Local color
物體原有的顏色。

光澤度 Luminosity
來自表面的光線效果。

媒劑 Medium
與色料混和形成顏料的物質；搭配壓克力顏料及油畫顏料可改變濃稠度。

負空間 Negative space
圍繞物體以外的空間，可作為構圖位置。

非熱壓紙 Not
紙張表面有些許肌理，意指「非」熱壓。

沉澱 Precipitation
當色料與黏結劑分離所產生的顆粒狀效果。

色料 Pigment
有色物質，顏色的基底，可從自然界中取得或化學合成。

防染法 Resist
使用可以保護紙面免於受色彩影響的材料；紙、遮蓋帶與遮蓋液可以完全達到這些要求。

彩度 Saturation
色料最濃重的劑量。

調子 Tone
由淺至深的漸層變化。

粗糙面 Tooth
紙張或畫布表面的肌理或粗糙度，使顏料易於附著。

參考書目

Blunt, Wilfrid, with the assistance of William Syearn. *The Art of Botanical Illustration*, London, William Collins, 1967

Foshay, Ella M. *Reflections of Nature: Flowers in American Art*, New York, Alfred A. Knopf, Inc., 1984

Harrison, Hazel. *The Encyclopedia of Watercolour techniques*, London, Quarto Publishing, 1990

Hulton, Paul, and Smith, Lawrence. *Flowers in Art from East and West*, London, British Museum Publications, 1979

Martin, Judy. *Drawing with Colour*, London, Studio Vista, 1989

Mayer, Ralph. *The Artist's Handbook of Materials and Techniques*, London, Faber 7 Faber, 1951

Mitchell, peter. *European Flower Painters*, London, A. & C. Black, 1973

Riley, Paul. *Flower Painting*, Shaftesbury, Broadcast Books, 1990

Russell, John. *jennifer Bartlett: In the Carden*, New York, Harry N. Abrams, 1992

West, Keith. How to *Draw Plants*, London, The herbert Press, 1983

索　引

頁碼以斜體字標示者有圖片說明